진짜! 어려운!
틀린사진찾기

나를 찾아줘 FIND ME!

우주+레트로

진짜! 어려운! 틀린사진찾기가 나타났다!

나를 찾아줘 우주+레트로

1판 1쇄 인쇄 2021년 1월 4일
1판 1쇄 발행 2021년 1월 8일

발행처 마리앤미
발행인 김가희
기획 및 편집 편집부
교정 박주란

등록 2020년 12월 1일(제2020-000053호)
전화 032-569-3293 **팩스** 0303-3445-3293
주소 22698 인천 서구 승학로506번안길 84, 1-501
메일 marienmebook@naver.com
블로그 blog.naver.com/marienmebook

ISBN 979-11-972861-2-4

 979-11-972861-0-0(세트)

너무 쉬운 건 재미없죠?

여기! 진짜 어렵고, 재미있는 틀린사진찾기가 나타났습니다.

《나를 찾아줘》 시리즈는 지금까지 만났던 틀린그림찾기와 전혀 다른 놀라운

퀄리티를 자랑합니다. 수준 높은 사진과 그림을 엄선하여 정성껏 하나하나

숨겨놓은 페이지들은 궁금증과 함께 지적 승부욕을 자극할 것입니다.

너무 어려울 것 같아 한숨부터 나온다고요?

그럴 때는 편안한 마음으로 그림과 사진을 감상해보세요.

경이롭고 아름다운 우주, 옛 추억의 사진과 함께 떠나는 추억 여행은

작은 힐링과 즐거움을 선사할 것입니다. 어린아이부터 학생, 직장인,

그리고 부모님까지. 친구와 함께, 가족과 함께,

또 조용한 혼자만의 시간에도 놀라운 지적 탐험을 경험해보세요.

신기하고 재미난 상식, 화려하고 아름다운 사진과 그림들에

몰두하는 동안 우뇌와 좌뇌가 모두 활성화되어

창의력, 집중력 향상은 물론 성취감까지 선사할 것입니다.

마음에 드는 사진이나 그림은 인테리어에 활용해보세요.

자, 이제 즐거운 도전을 시작해볼까요?

더 재미있게 즐기기!

컬러 펜을 이용하면 더욱 효과적입니다. 또 포스트잇을 활용하여 틀린 곳을 표시했다가 떼어내면 여러 번 즐길 수 있습니다. 친구들과 팀을 나누어 어느 팀이 더 많이 찾는지 게임으로 즐길 수도 있습니다. 팀별로 색깔이 다른 포스트잇으로 구분하여 붙여주세요.

마음에 드는 그림은?

정답을 다 찾은 사진이나 그림은 깔끔하게 잘라 액자에 넣거나 벽에 붙여 인테리어용으로 활용해도 훌륭합니다.

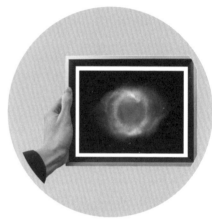

※ 돌려보아야 더 잘 감상할 수 있는 사진에는 (90°) 표시가 되어있습니다.
레트로 사진들은 시대 구분 없이 배열되어 있습니다.

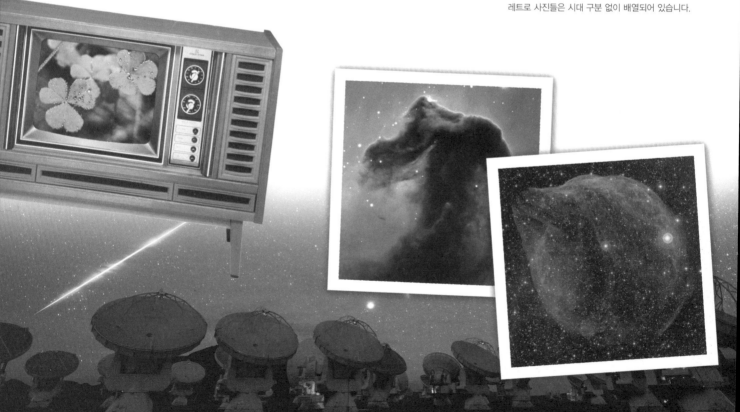

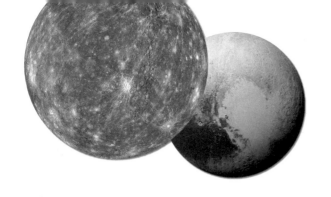

차례

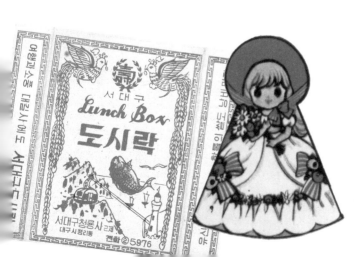

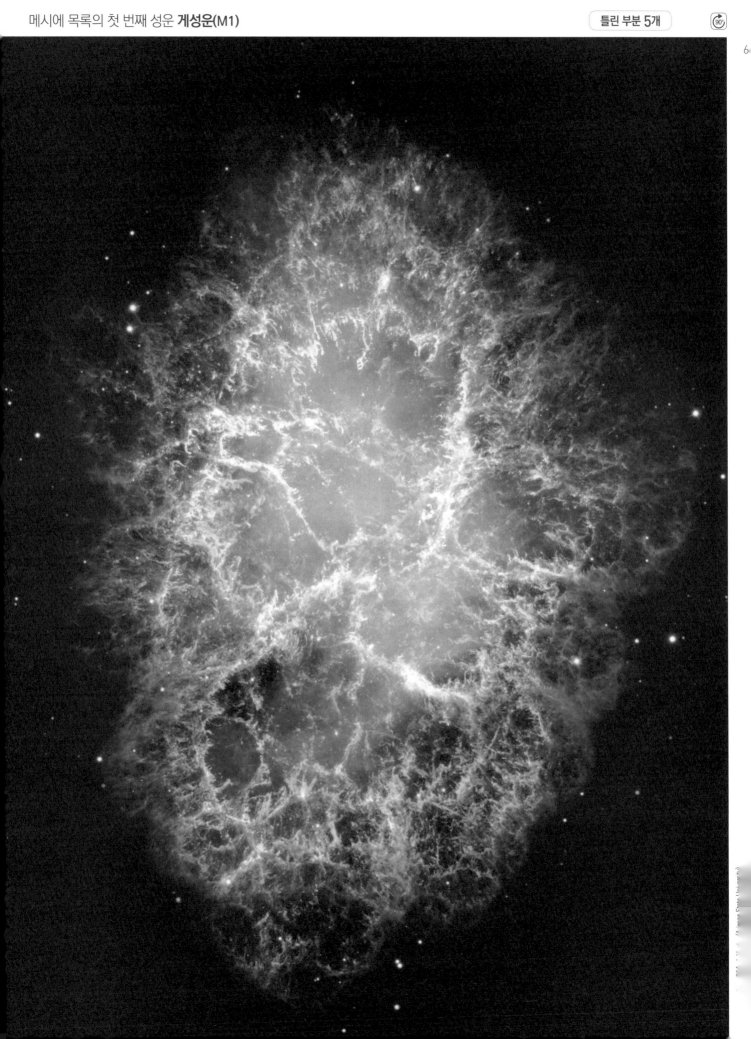

게성운은 황소자리에 위치하며 6,500광년 떨어져 있습니다. 초신성의 폭발 잔해로 계속 팽창하며 그 잔해의 넓이 또한 6광년이나 됩니다. 게성운의 폭발은 초신성 폭발로는 처음으로 인류 역사에 기록되기도 했습니다(1054년 7월 4일). 천문학자 '샤를 메시에'가 1758년 정리한 《성운 및 성단에 관한 목록》에 'M1'로 처음 기록되었습니다.

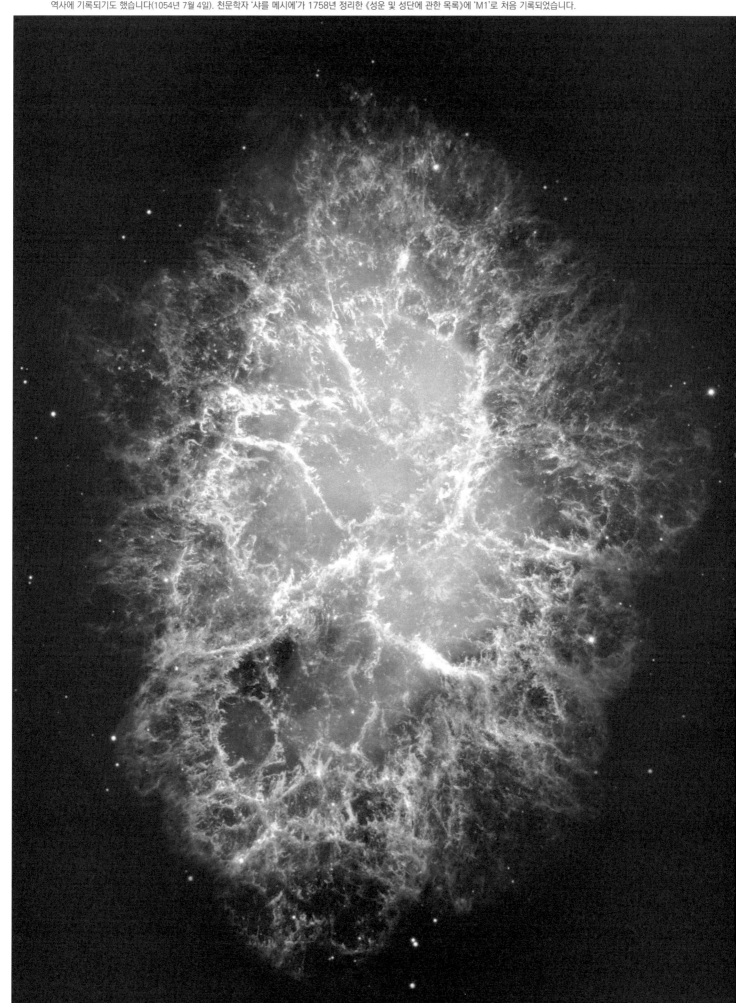

게성운은 황소자리에 위치하며 6,500광년 떨어져 있습니다. 초신성의 폭발 잔해로 계속 팽창하며 그 잔해의 넓이 또한 6광년이나 됩니다. 게성운의 폭발은 초신성 폭발로는 처음으로 인류 역사에 기록되기도 했습니다(1054년 7월 4일). 천문학자 '샤를 메시에'가 1758년 정리한 《성운 및 성단에 관한 목록》에 'M1'로 처음 기록되었습니다.

파라날천문대(Paranal Observatory)는 유럽남방천문대(ESO)가 라 시야천문대와 함께 운영하는 칠레에 위치한 천문대입니다. 하늘 위로 하얀 구름같이 보이는 것이 우리은하의 위성 은하인 대마젤란은하(좌)와 소마젤란은하(우)입니다. 서로 충돌하고 있는 이 두 은하는 남반구에서 맨눈으로도 관측 가능합니다.

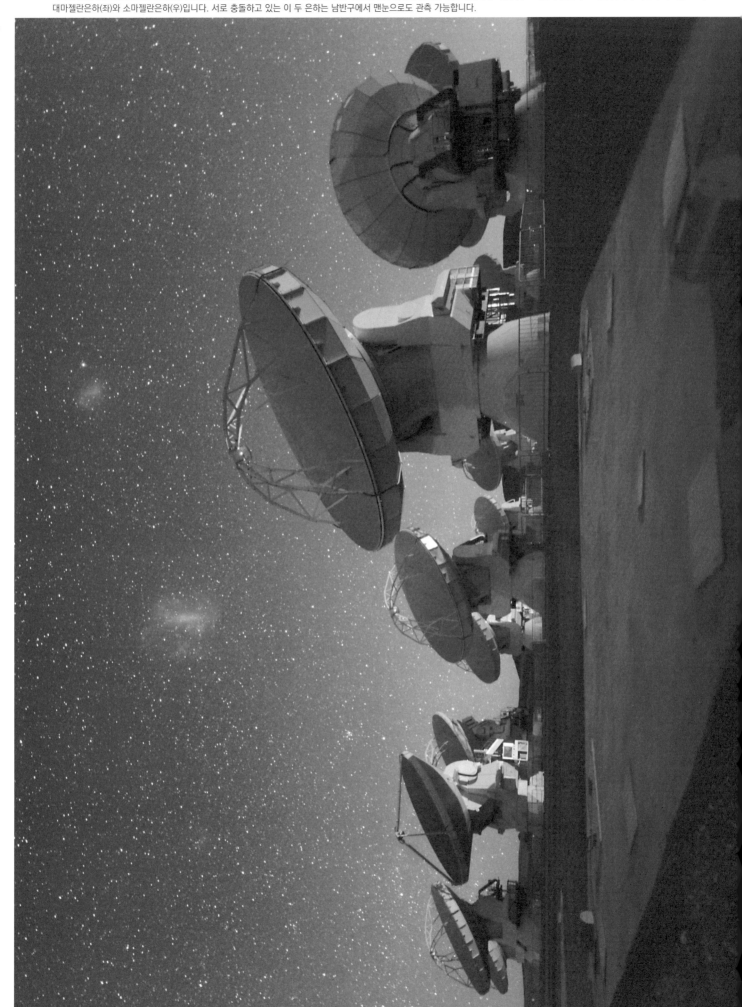

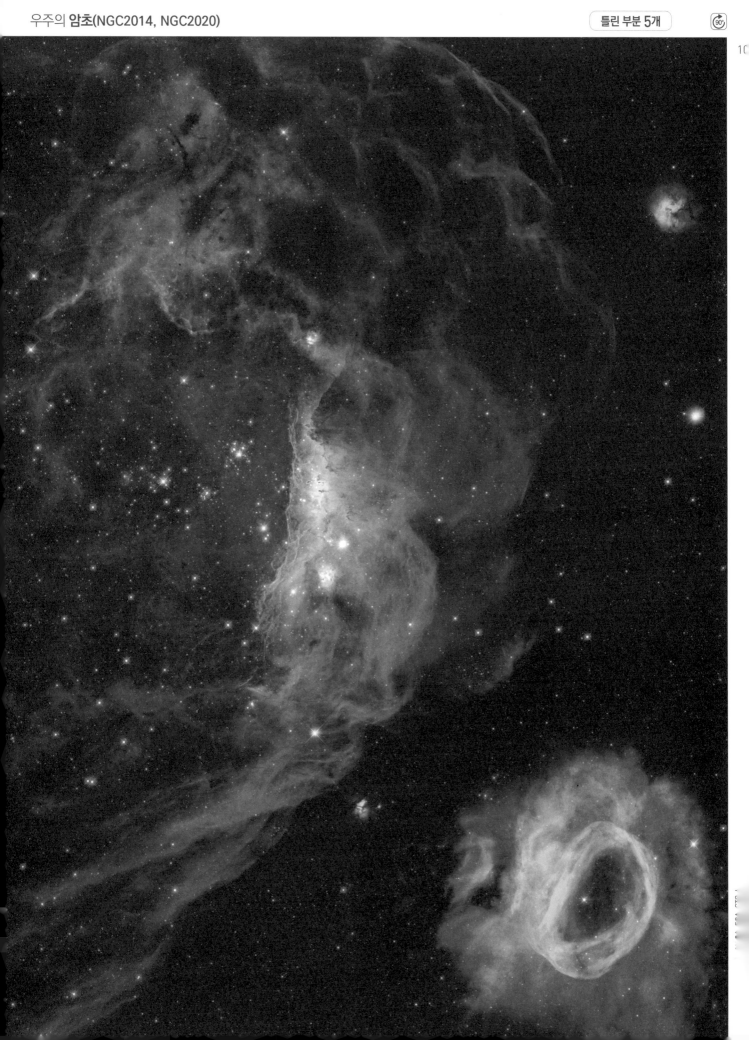

지구에서 17만 광년 거리에 있는 대마젤란은하의 한 부분을 확대하면 아름다운 'NGC2014(붉은색)성운'과 'NGC2020(푸른색)성운'을 볼 수 있습니다. 이 두 성운의 크기는 600광년에 걸쳐 있습니다. 아래의 사진은 NASA의 허블 탄생 30주년 기념사진 중 하나로 선정되기도 했습니다.

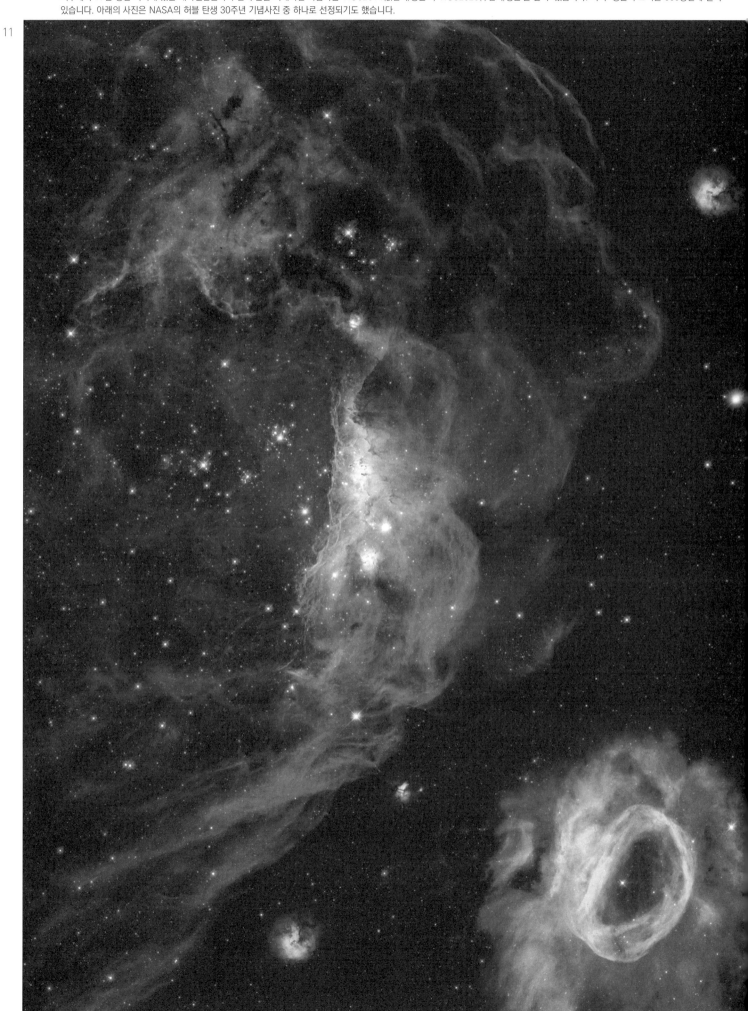

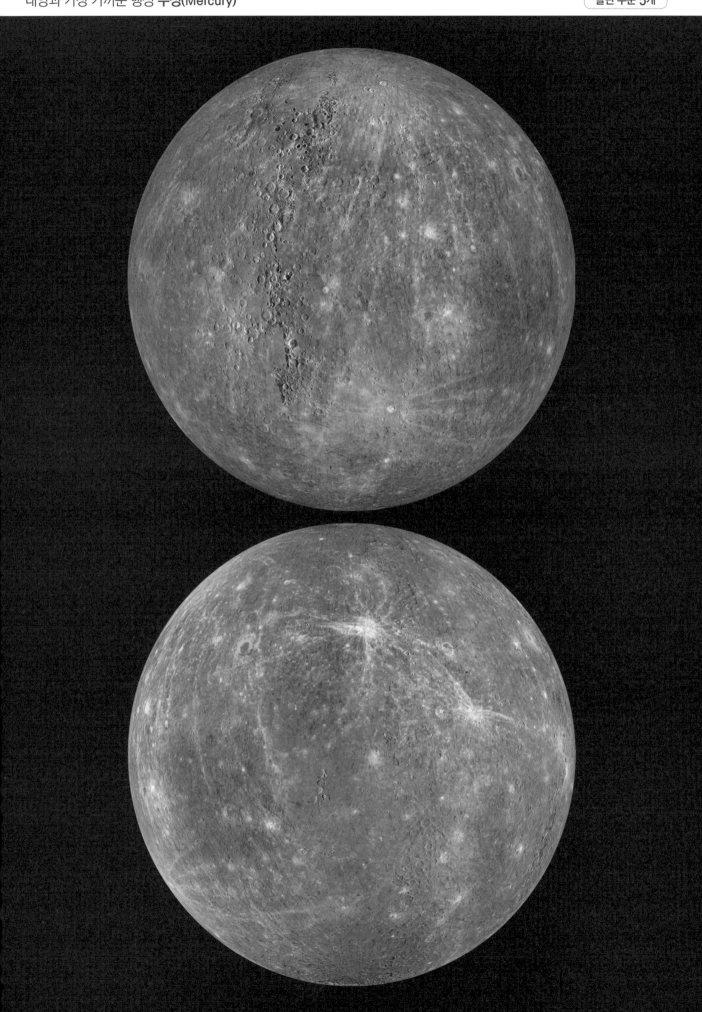

틀린 부분 **5개**

2004년 발사된 최초의 수성 궤도 탐사선 메신저호는 수성의 대기 및 표면을 연구했습니다. 아래 사진은 메신저호가 4년 동안 찍은 25만 개 이상의 이미지와 데이터를 합성한 사진입니다. 이를 토대로 수성의 구성 성분 및 온도, 또 태양과 가까워 없을 것 같았던 극지방 얼음의 존재도 알 수 있었습니다. 2015년 메신저호는 수성으로 추락하면서 모든 임무를 마쳤습니다.

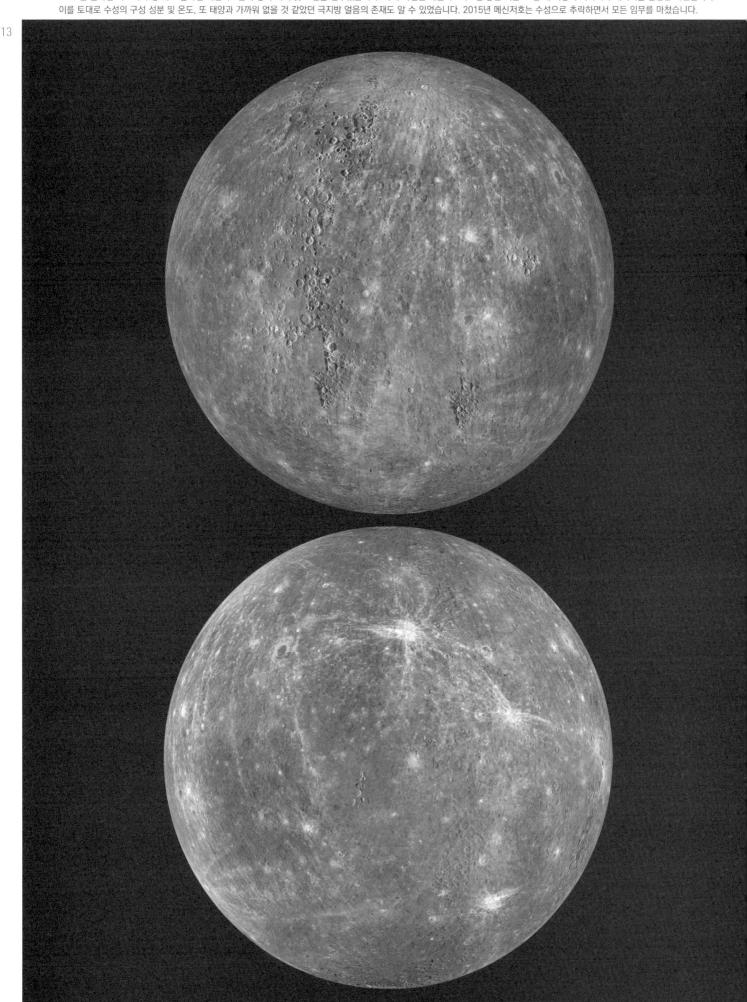

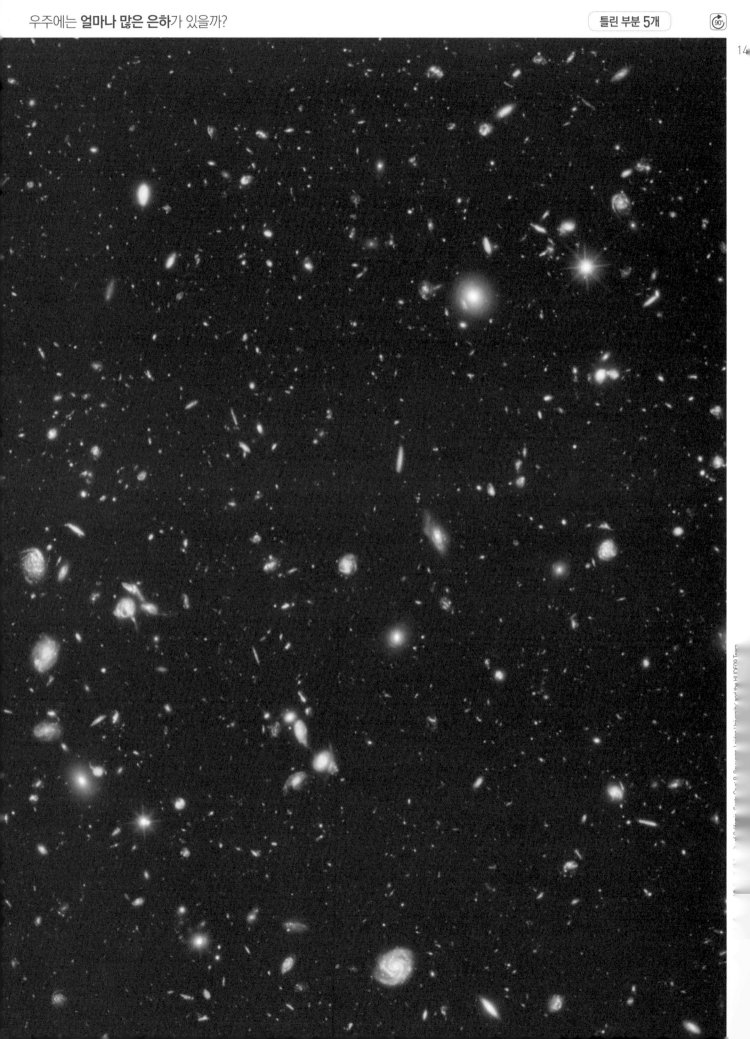

틀린 부분 **5개**

밤하늘의 일부분을 찍은 사진입니다. 여기서 일부분이란 '1분(Arc minute, 分; 1°의 60등분)'을 말합니다. 이 티끌만 한 작은 점 안에 놀랍게도 1만 개가 넘는 은하들이 찍혀 있습니다.

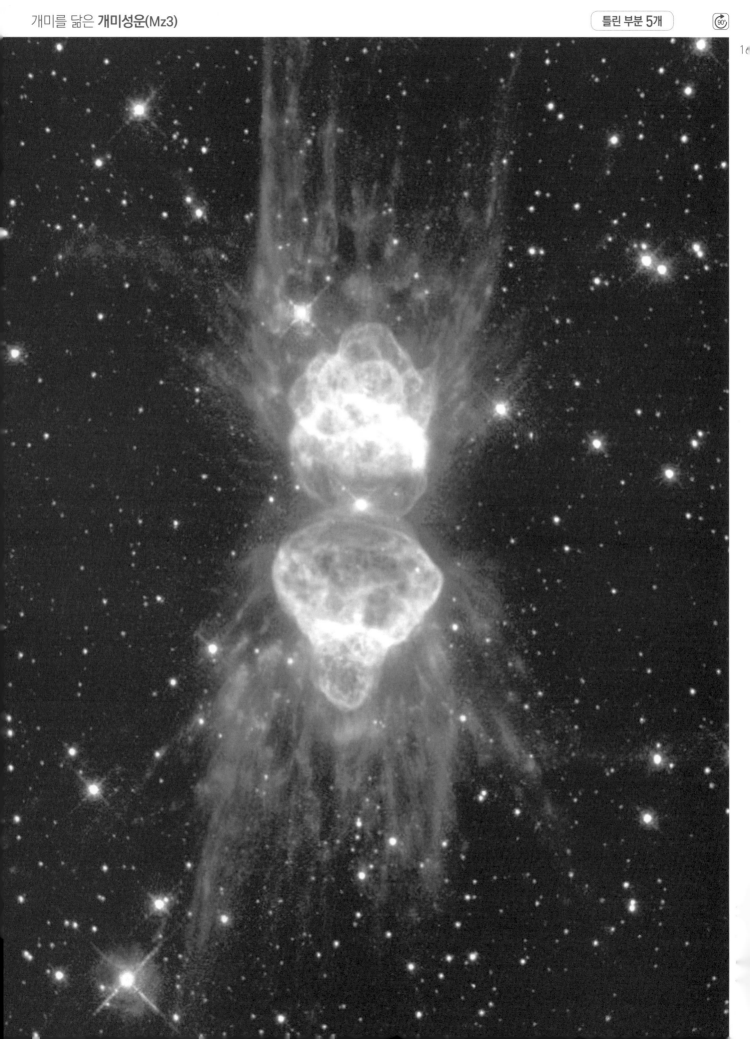

지구에서 8천 광년 떨어진 개미성운(Mz3)은 세 개의 성운이 합쳐져 수소 레이저를 분출하는데, 마치 그 모습이 개미를 닮았습니다.

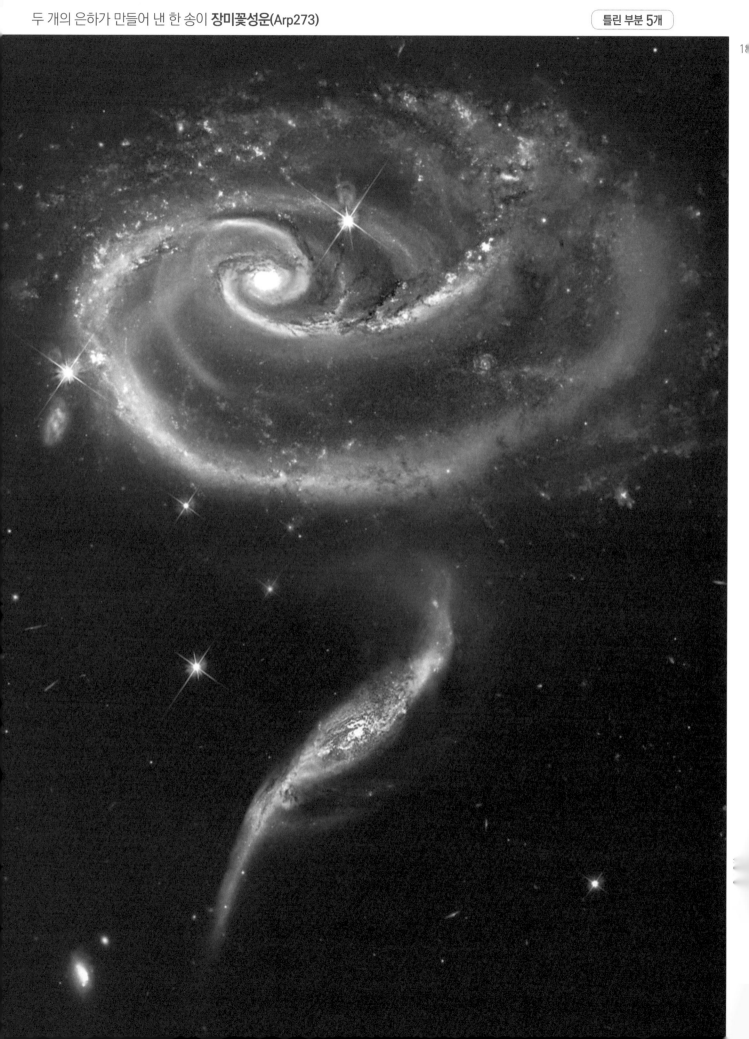

지구에서 약 3억 광년 거리의 장미꽃성운(Arp273)입니다. 위의 은하(UGC1810)는 아래 은하(UGC1813)를 끌어당기며 합쳐지고 있습니다. 이 두 은하를 통칭해 장미꽃성운(Arp273)이라 부르는데, 이는 중력으로 끌리고 있는 우리은하와 안드로메다은하의 먼 미래의 모습을 미리 보고 있는 듯합니다.

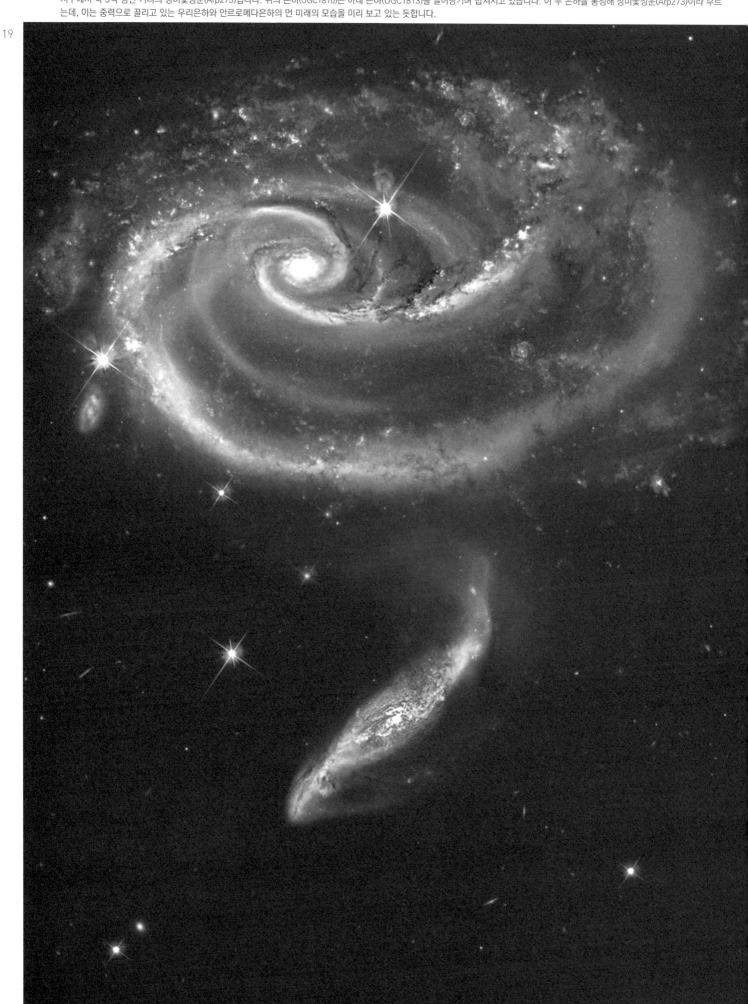

지구에서 6,500만 광년 떨어진 안테나은하(NGC4038, NGC4039)는 두 은하의 충돌로 만들어졌습니다. 생긴 모습이 곤충의 더듬이와 비슷해 더듬이은하 또는 하트와 비슷해 보여 하트은하라 부르기도 합니다. 아래는 안테나은하를 확대한 사진입니다.

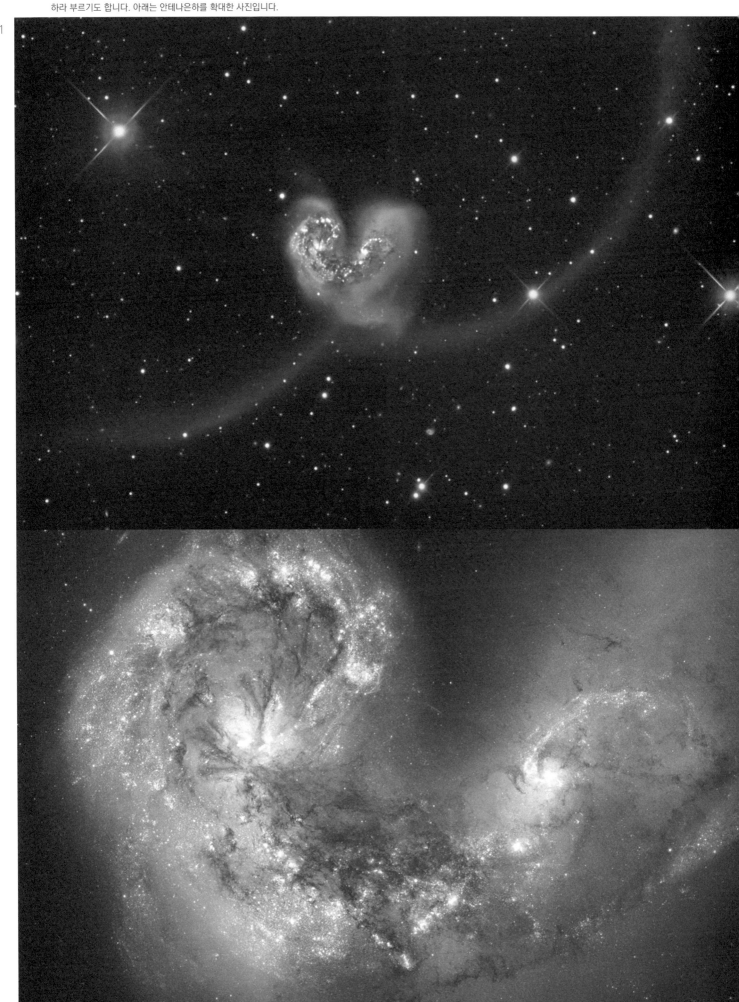

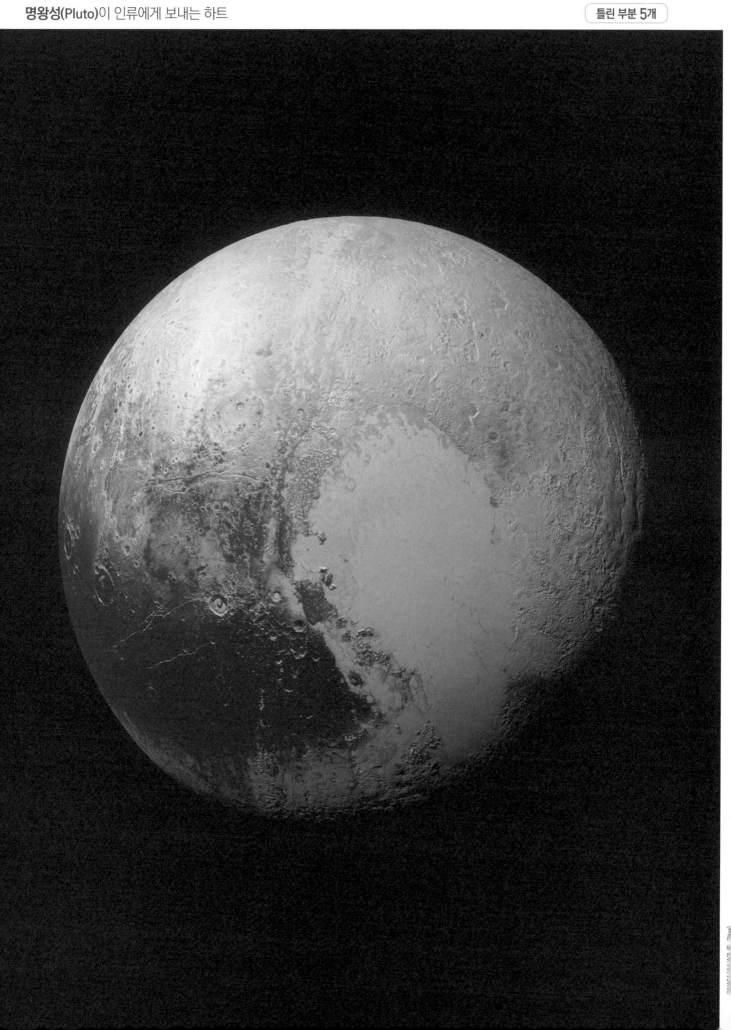

뉴호라이즌호가 촬영한 명왕성입니다. 태양계의 아홉 번째 행성이었던 명왕성은 2006년 왜행성으로 퇴출당했습니다. 달보다도 더 작은 크기는 퇴출의 가장 큰 이유가 되었습니다. 비록 태양계 행성에서 퇴출당했지만 명왕성의 하트(스푸트니크 평원)는 뉴호라이즌호을 통해 인류에게 보내는 선물처럼 아름답습니다.

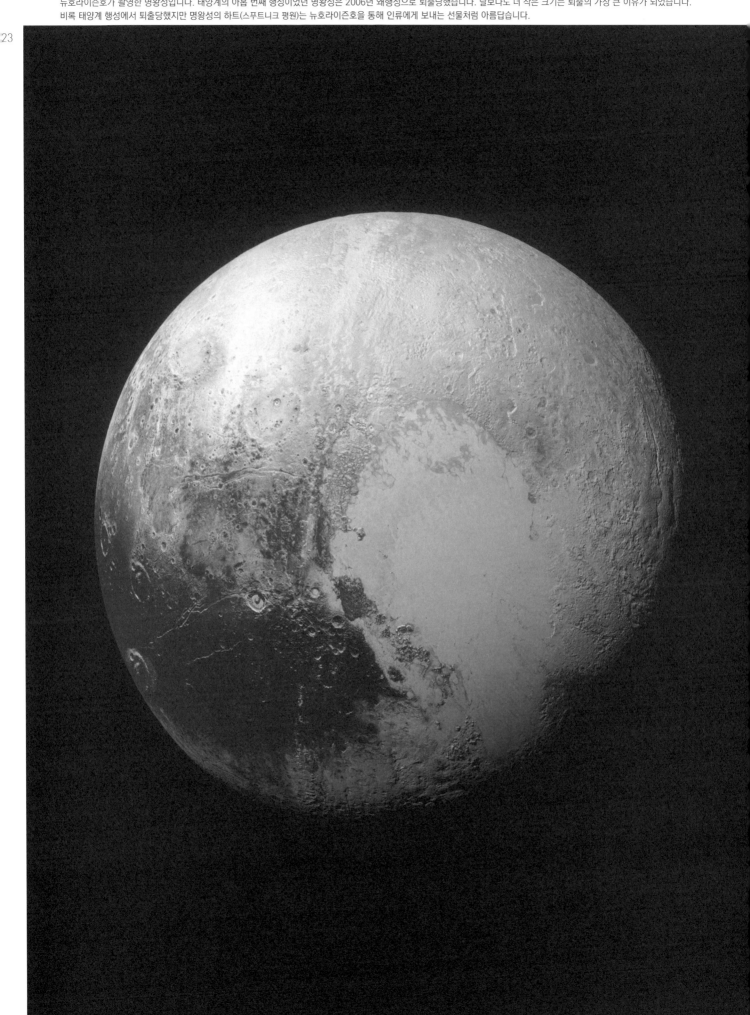

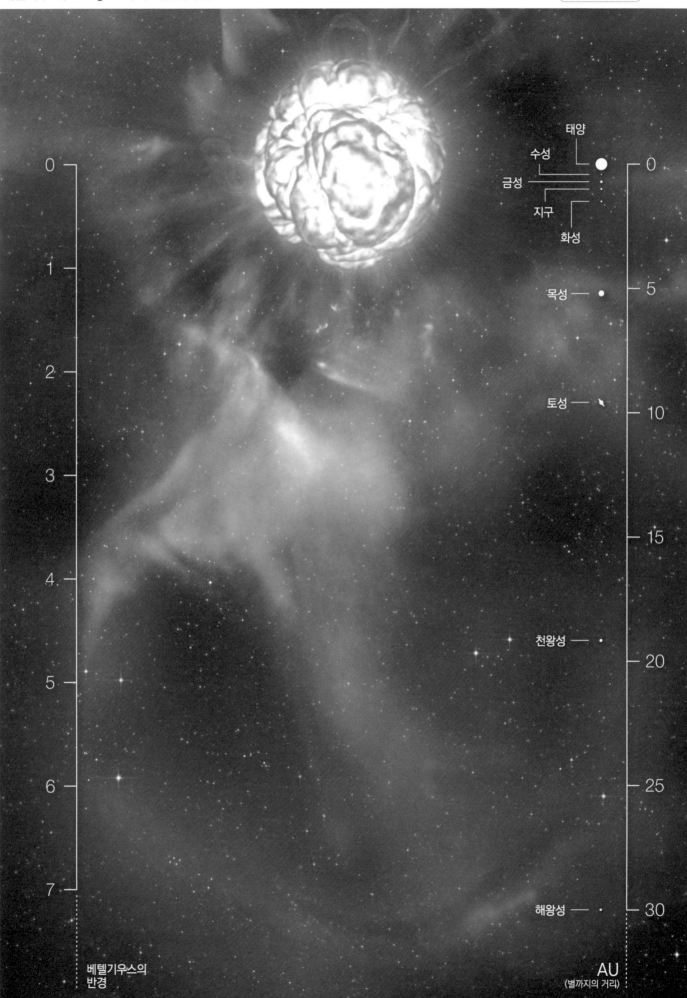

베텔기우스의
반경

AU
(별까지의 거리)

태양보다 800배 밝게 빛나는 오리온자리의 알파별 베텔기우스는 태양의 중심부에 가져다 놨을 때 목성까지 도달하는 적색 초거성입니다. 또한 베텔기우스는 폭발이 임박한 별로 유명한데, 지구와 거리가 600광년으로 비교적 가까워 만약 베텔기우스가 폭발한다면 마치 두 개의 태양이 뜬것처럼 보이고, 몇 주간 보름달이 뜬 것처럼 밤하늘을 밝힐 것으로 예측합니다.

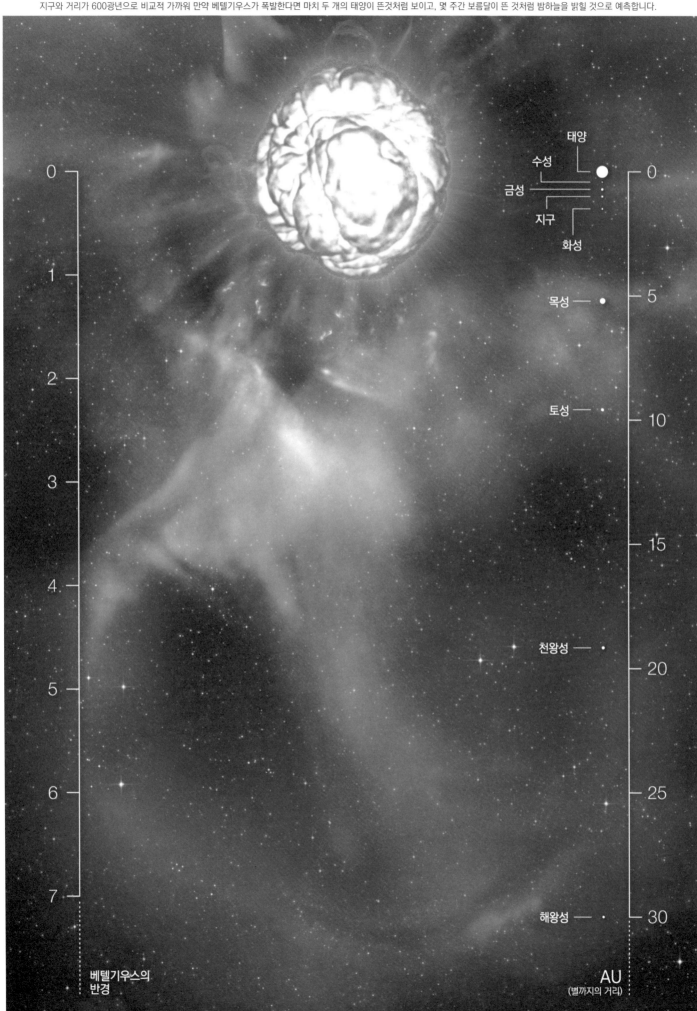

태양
수성
금성
지구
화성

0
1
2
3
4
5
6
7

베텔기우스의
반경

0

목성 ——— ● 5

토성 ——— ● 10

15

천왕성 ——— ● 20

25

해왕성 ——— ● 30

AU
(별까지의 거리)

오리온대성운(m42, ngc1976)은 비교적 찾기 쉬운 별자리인 오리온자리에 위치(소삼태성의 가운데 별)하고 있습니다. 오리온대성운의 안쪽에 있는 사다리꼴 성단과 주변의 천체들을 트라페지움(Trapezium)이라 부르며 지구에서 가장 가까운 별이 형성되는 지역입니다. 트라페지움은 직경이 40광년이나 되며 지금도 이곳에서는 아기 별들이 탄생하고 있습니다.

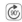

물병자리에 위치하며 지구로부터 650광년 떨어져 있는 나선성운은 죽은 별의 잔해로 만들어진 행성상 성운입니다. 아주 먼 훗날 태양이 이런 모습을 할 것으로 예측합니다. 나선성운은 아름다운 색과 형태 덕분에 신의 눈동자라는 별명을 가지고 있는데, 눈동자처럼 보이는 중앙 부분을 자세히 보면 가스들을 볼 수 있습니다. 고리성운과 비슷해 혼동하는 경우도 있습니다.

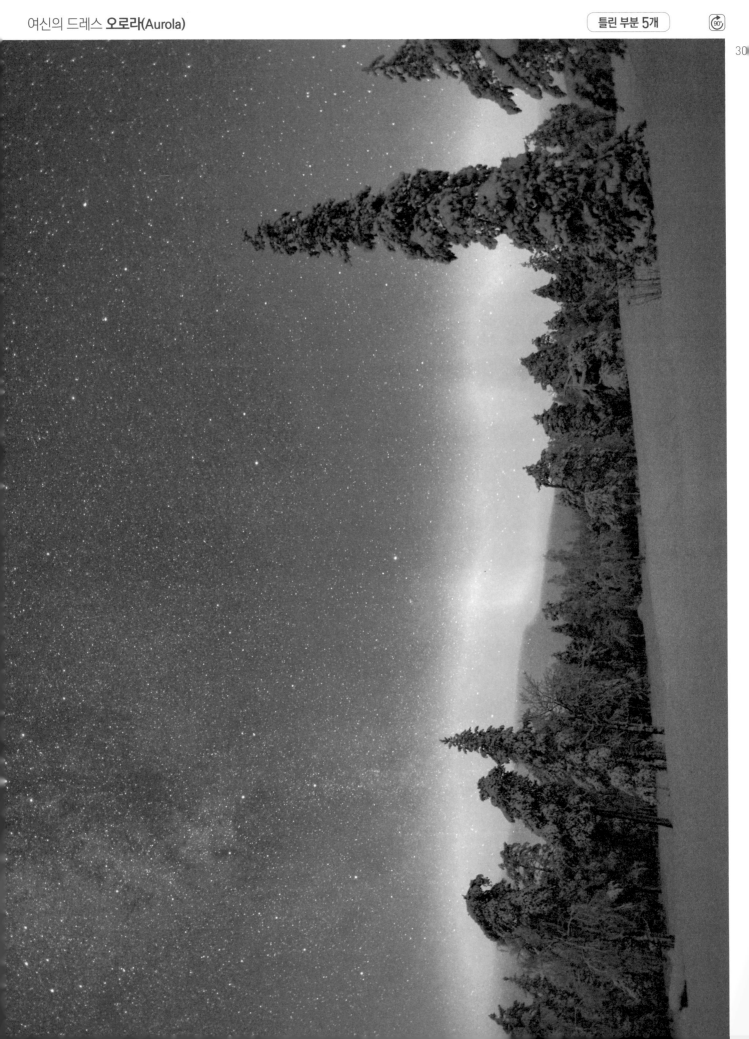

여신의 드레스 **오로라(Aurola)**

오로라는 태양에서 발생하는 대전입자가 지구의 자기장에 이끌려 대기로 진입하면서 발생합니다. 주로 극지방에서 관측되며 대기 속의 기체와 만나 초록색, 붉은색, 파란색, 보라색 등 다양한 색과 밝기로 나타납니다. 이때 산소 밀도가 높으면 초록색 그 반대는 붉은색, 질소 분자와 만나면 파란색, 보라색으로 나타납니다.

1

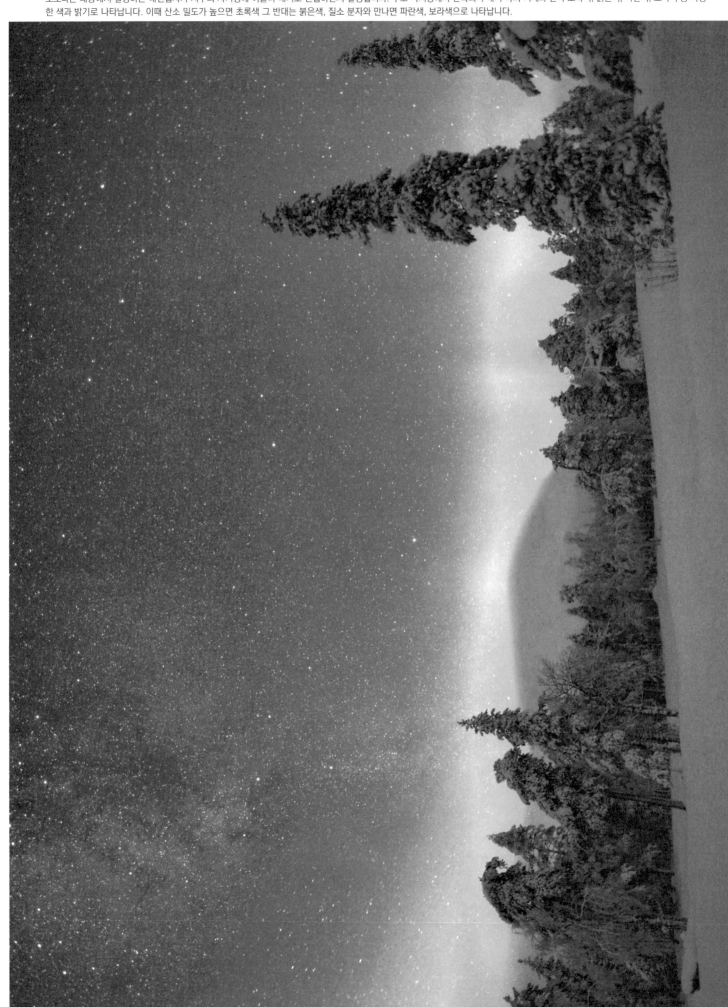

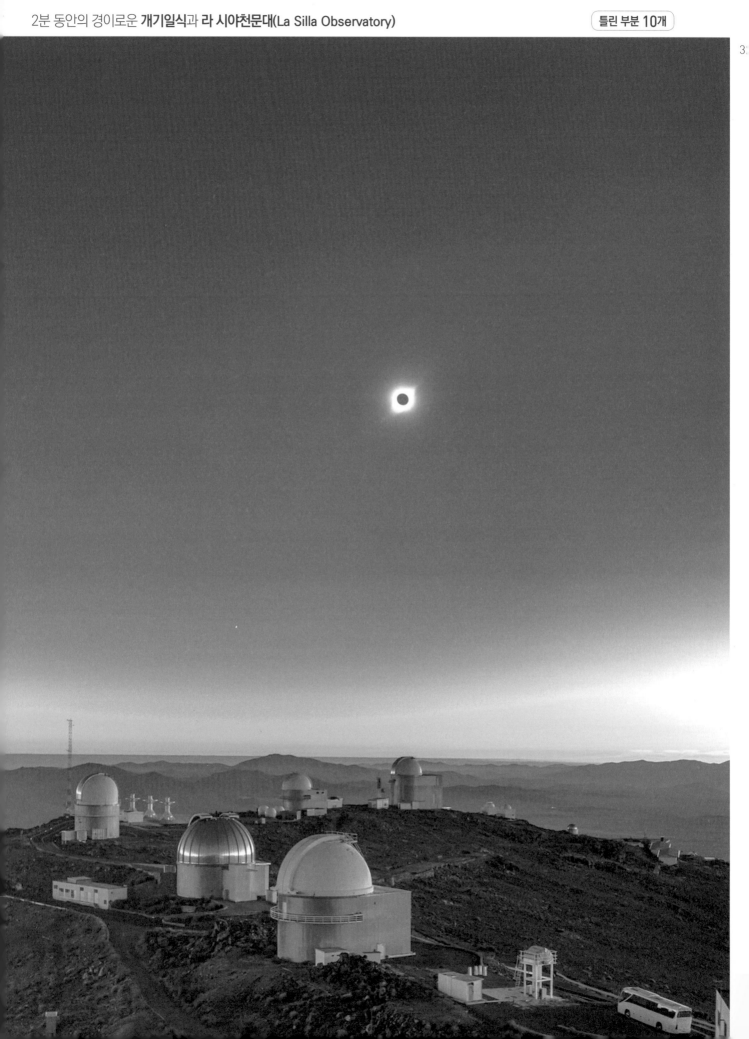

유럽남방천문대(ESO)가 설립한 칠레의 라 시야천문대(La Silla Observatory)와 개기일식(2019. 7. 2.)입니다. 라 시야천문대는 해발 2,430m 높이에 위치하며, 남반구 최대의 천문대 중 하나입니다. 태양을 완전히 가리는 개기일식은 2분가량 동안 허락되는데, 가려진 후 보이는 코로나가 태양의 존재를 확인해 줍니다.

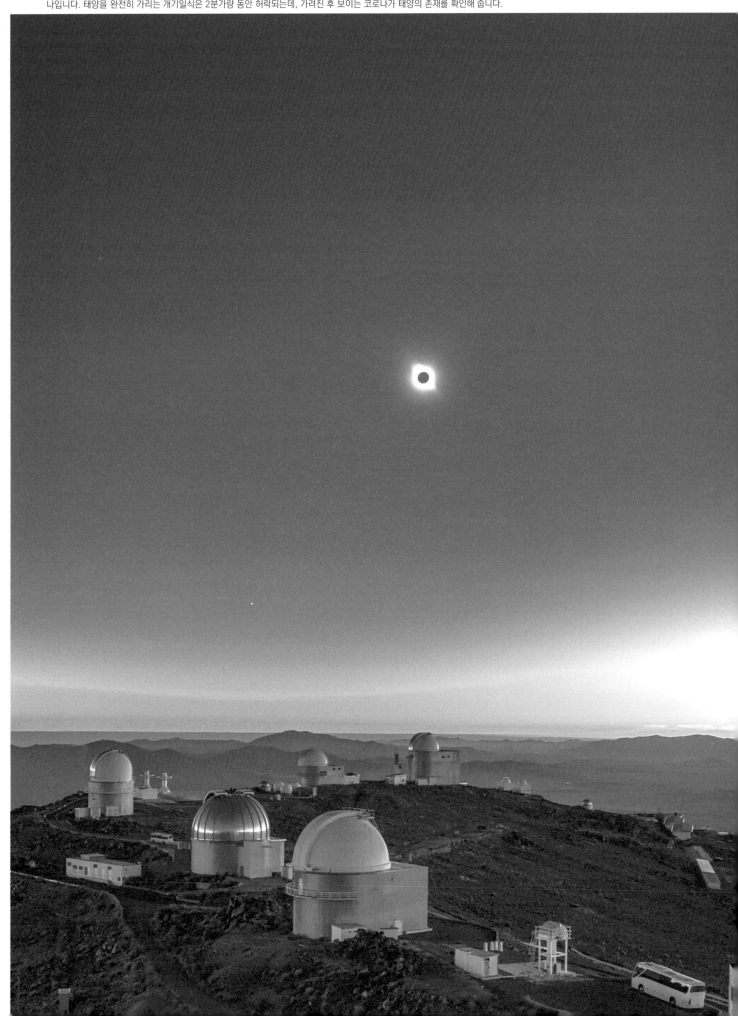

말머리 성운(Horsehead Nebula, IC434) ©ESO

○本塾을 設立
北松嶺金益昇氏家에 設立
試驗 募集員은 年齡은 十五歲 以上
但 授業은 本月 二十日 午后七点에 米臨호야 願書
伊日 下午七点에 米臨호

學科目
經濟學 法律 體育學 地誌(本國)(萬國)
史 日語 算術 物理學 化學 歷史 政治
(本國)(萬國)

試驗
作文 讀書 國漢文 算術

培英義塾 教師
日士 坂本長隆
總務員 金鍾鎭

○世昌洋行物品廣告

독립신문은 독립 협회의 서재필이 서재필, 윤치호가 1896년 4월 7일 창간한 우리나라 최초의 순 한글 민간 신문입니다.
제호(題號)에는 항상 태극기가 함께 인쇄되어 있습니다. 1899년 5월 15일 자 제4권 198호, 22×33cm, 총 4면, 국립중앙박물관.

최초의 순 한글 민간 독립신문(獨立新聞)

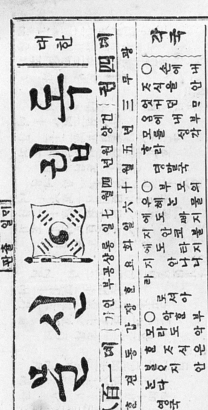

대한
독립신문
광무 삼년

인구

○本塾을京城北松峴金益昇氏家에設立
호고授業은本月下旬十七日이오니願學호
人子弟는本月下午午七点에米臨호시옵고試驗員을募集호
伊日下午七点에米臨호시옵 員을募集호
但年齡은十五歲以上

經學　日語　算術　物理學　化學　政治
法律學　地誌（本國）〔萬國〕　歷史
史　　（本國）（萬國）
試驗
讀書　漢文　國漢文　作文
培英義塾教師　邦鋑
日士　坂本長隆
總務員　金鋑鎮

광고

○記者가한번밧게...

大韓帝國 光武十一年
（大韓人口統計表）

전국호수와인구
○대한 젼국에 가호와 인구를
라 호는 것이 좌와 굿다

도	호수	인구
한성부	가호 四万四千二百三十九호	남녀합 十九万七千一百七十四인
경기도	가호 十六万八千四百十五호	남녀합 六十五万四百四十九인
충청북도	가호 七万三千五十七호	남녀합 三十二万四百七十三인
충청남도	가호 十二万六千九百六十八호	남녀합 三十七万六千八百四十인
전라북도	가호 十九万五千七百六十四호	남녀합 二十四万二千六百인
전라남도	가호 十二万二千一百八十七호	남녀합 三十九万五千九百三十인
경상북도	가호 十三万二千八百九十五호	남녀합 五十七万五千四百五十호
경상남도	가호 十三万三千호	남녀합 五十七万三千二百五十인
강원도	가호 十四万三千二百三十八호	남녀합 五十一万六千九百六十인

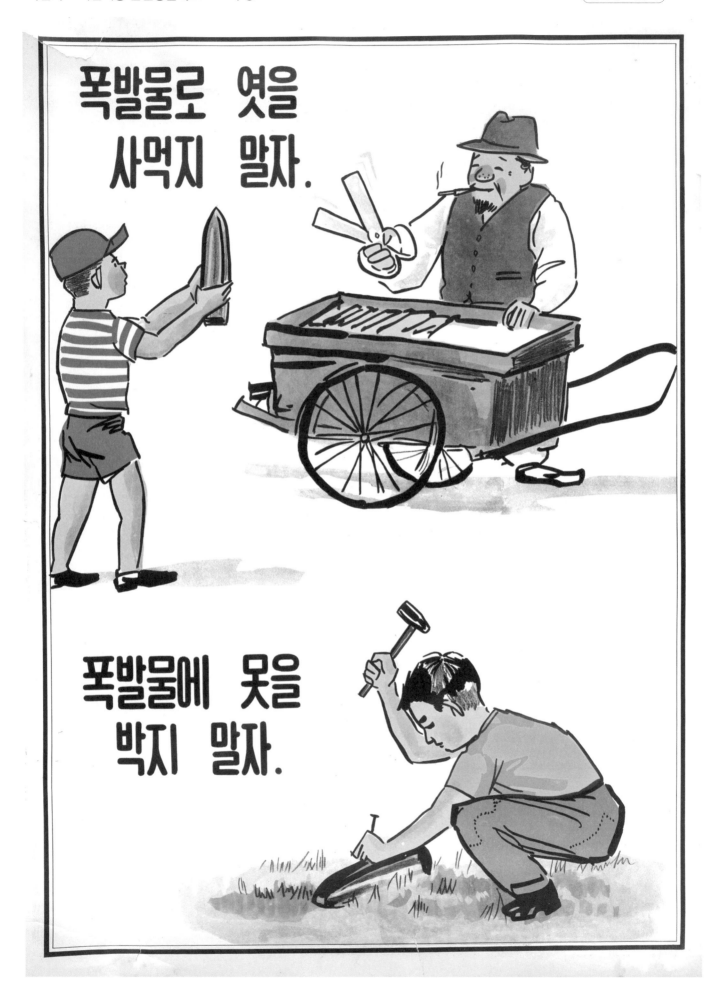

도대체 옛날 어린이들은 무엇을 하고 놀았던 것일까요? 위험천만해 보이지만 웃음이 나는 포스터입니다.

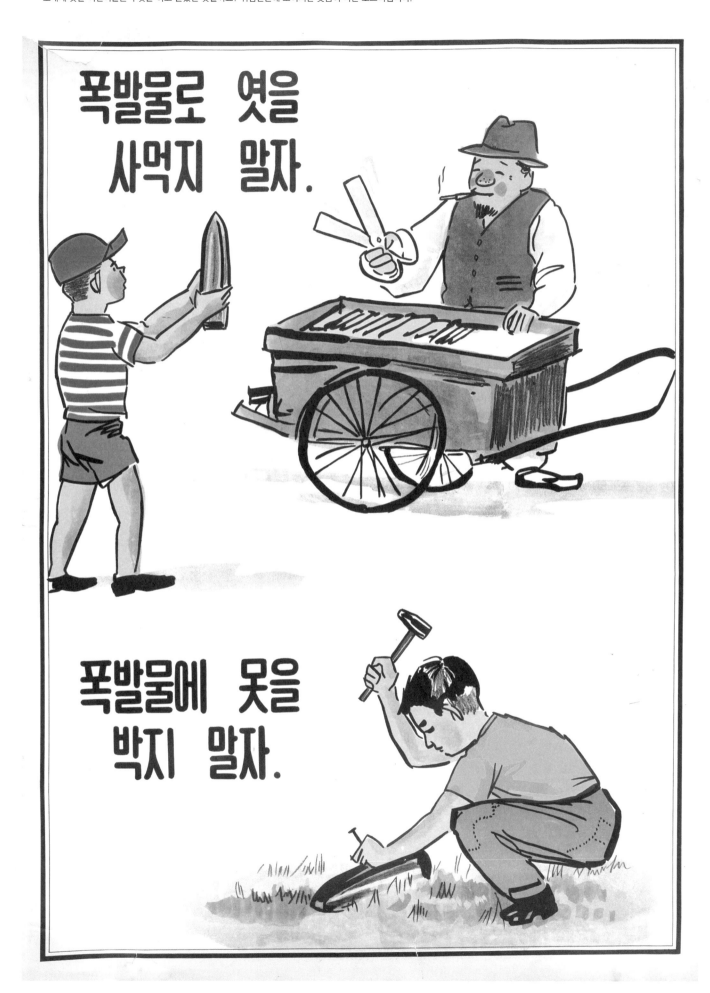

땅속에 묻힌 이상한 쇠붙이를 망치로 두들기지 말자.

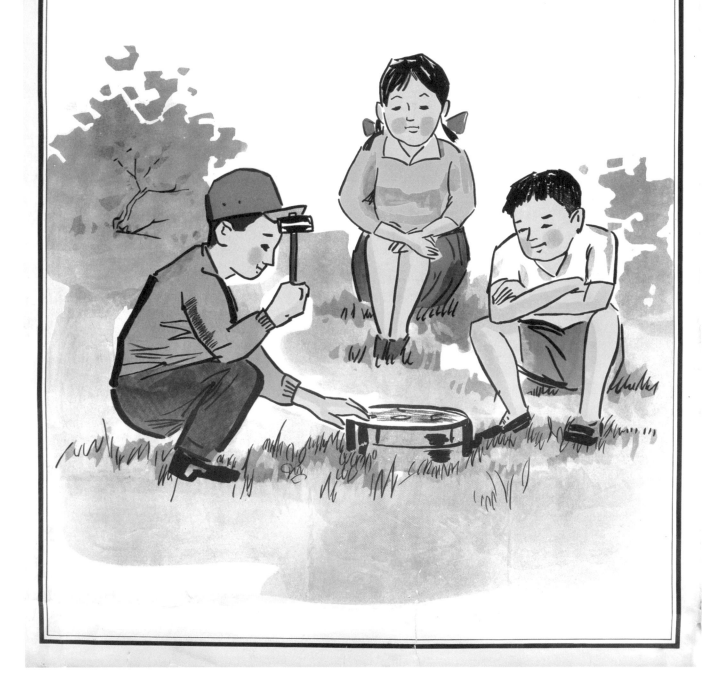

땅속에 묻힌 이상한 쇠붙이를 망치로 두들기지 말자.

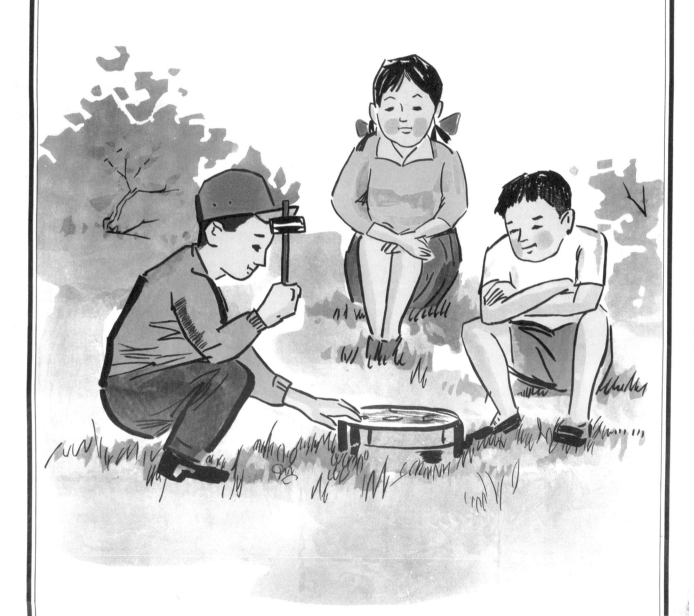

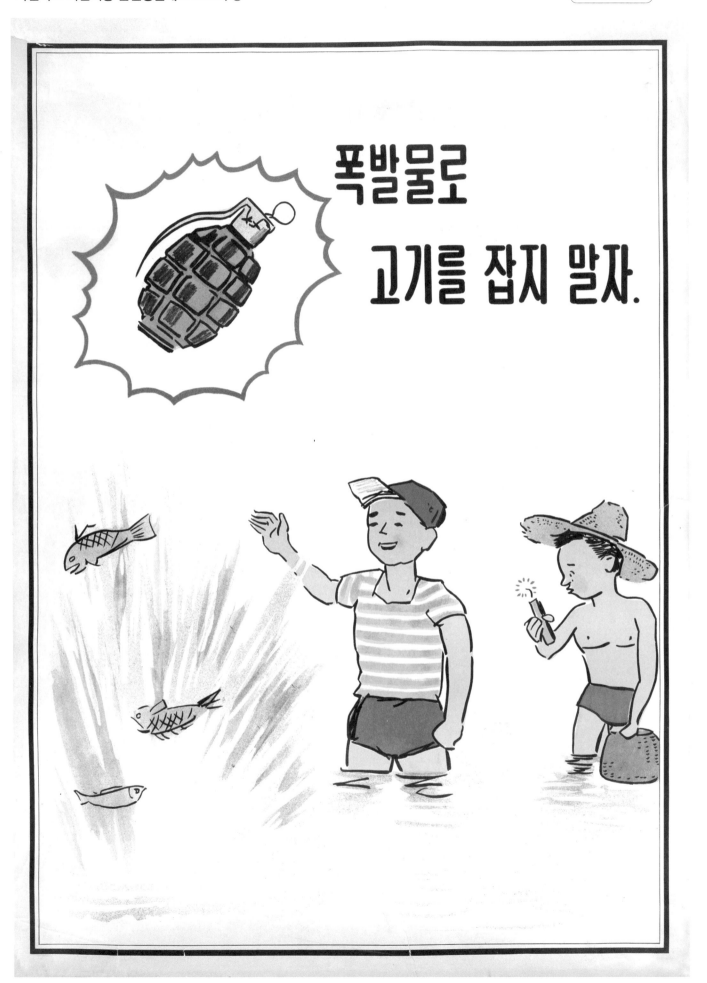

폭발물로 고기를 잡지 말자.

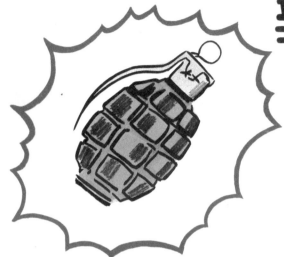

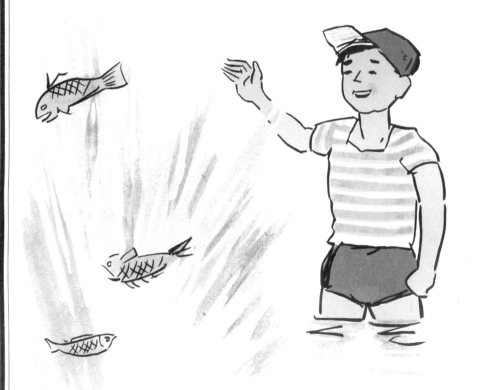

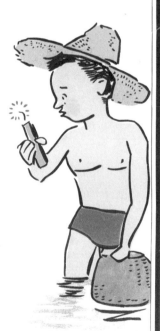

폭발물을 두들기고 뜯어서는 안된다.

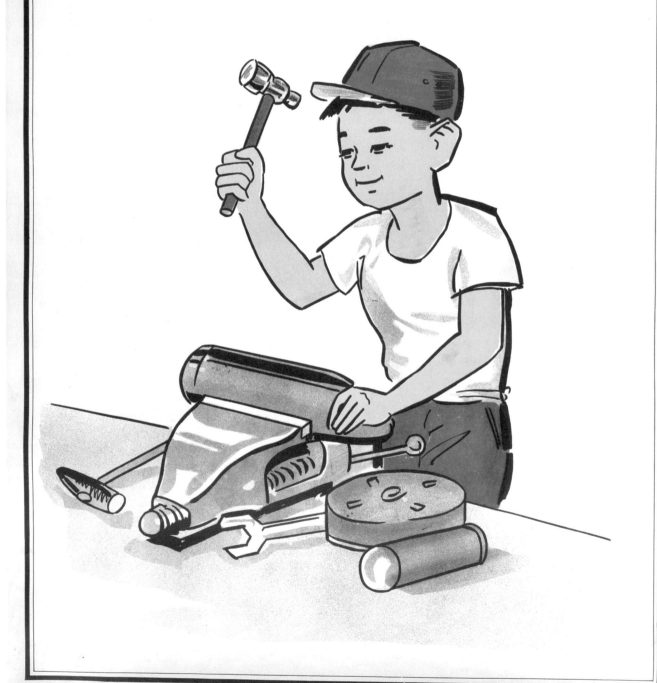

폭발물을 두들기고 뜯어서는 안된다.

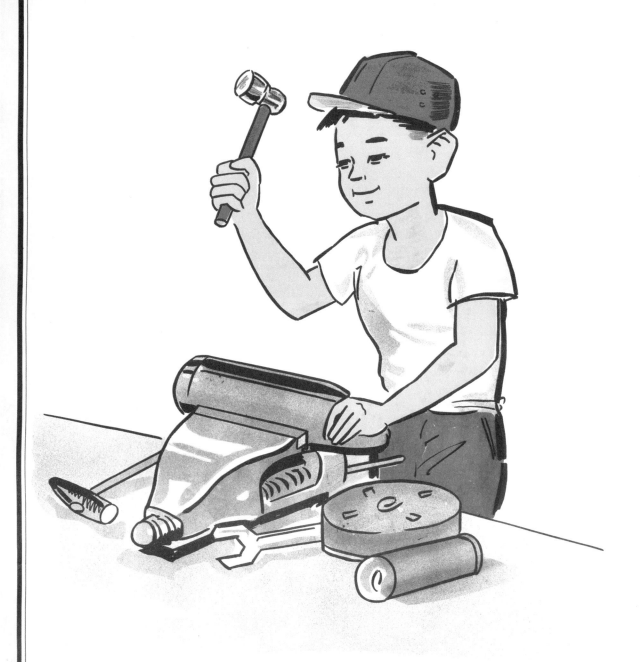

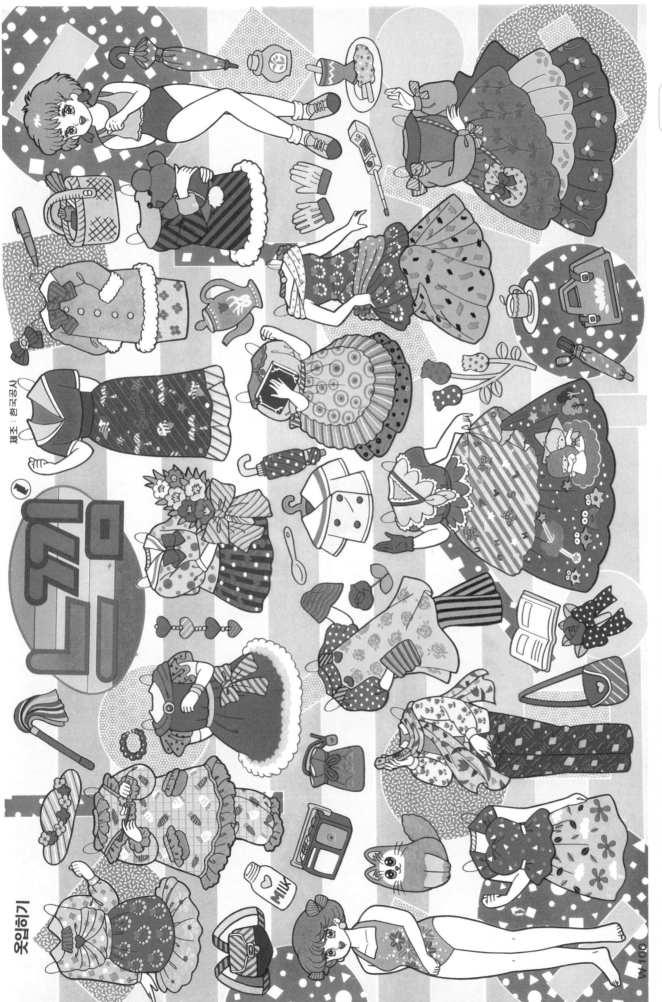

추억의 종이 인형 옛날 국민학생들이 전종력과 손 감자 가우기에 큰 공을 세웠던 종이 인형입니다. 보라는 내복 상자가 안성맞춤이었습니다.

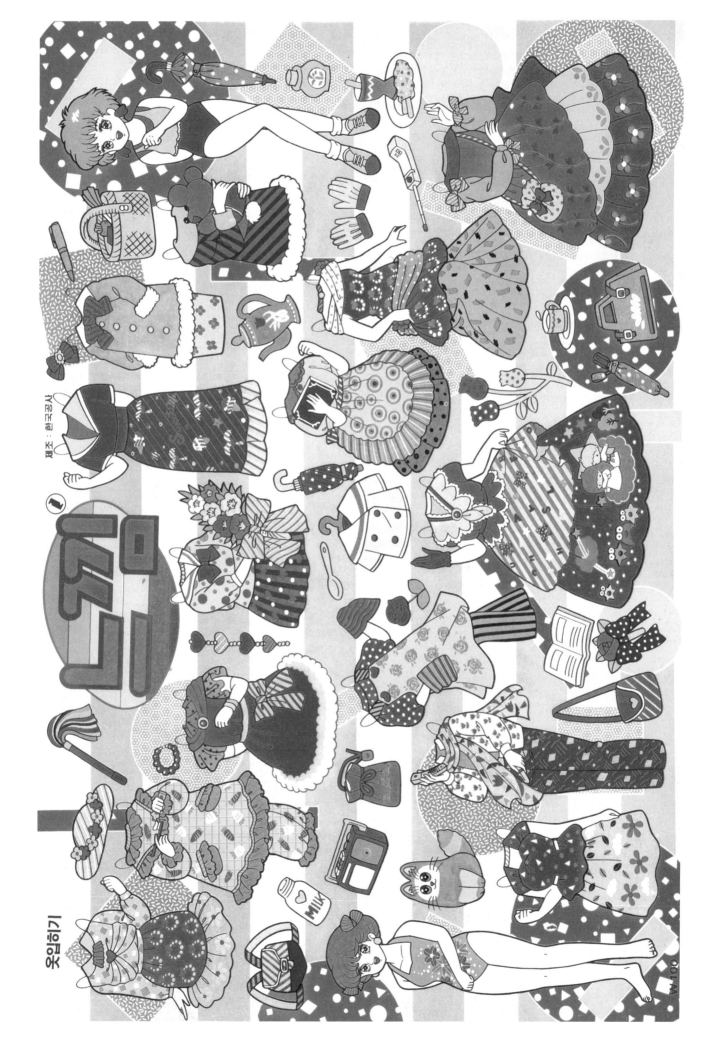

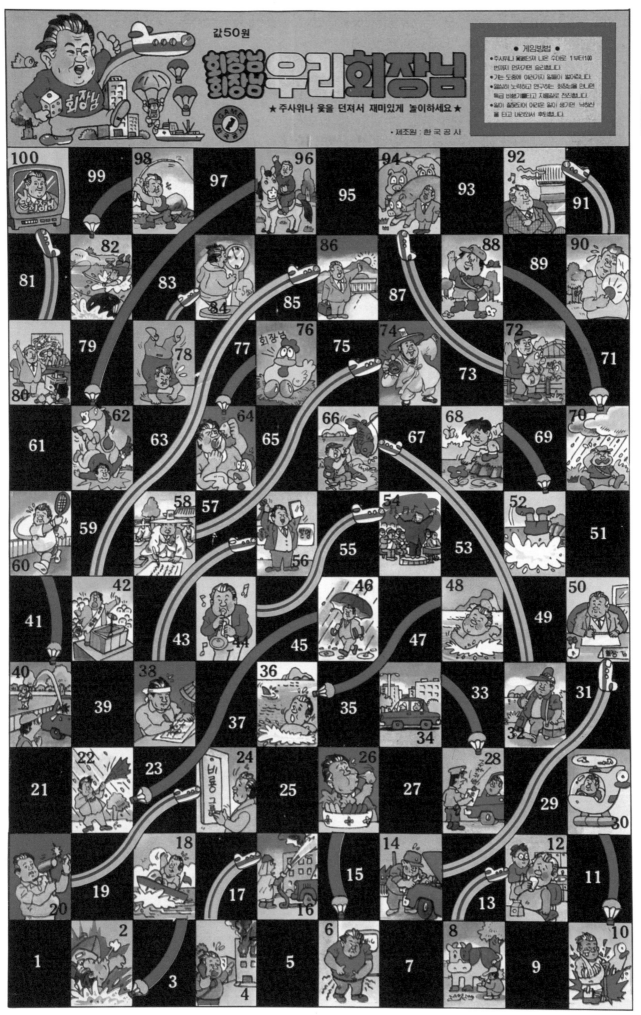

48

값50원

회장님 회장님 우리회장님

★ 주사위나 윷을 던져서 재미있게 놀이하세요 ★

· 제조원 : 한국공사

★ 게임방법 ★
• 주사위나 윷을던져 나온 수대로 1부터100
번까지 먼저가면 승리합니다.
• 가는 도중에 여러가지 일들이 벌어집니다.
• 열심히 노력하고 연구하는 회장님을 만나면
특급 비행기를타고 지름길로 전진합니다.
• 일이 잘못되어 어려운 일이 생기면 낙하산
을 타고 내려와서 후퇴합니다.

100 99 98 97 96 95 94 93 92 91

81 82 83 84 85 86 87 88 89 90

80 79 78 77 76 75 74 73 72 71

61 62 63 64 65 66 67 68 69 70

60 59 58 57 56 55 54 53 52 51

41 42 43 44 45 46 47 48 49 50

40 39 38 37 36 35 34 33 32 31

21 22 23 24 25 26 27 28 29 30

20 19 18 17 16 15 14 13 12 11

1 2 3 4 5 6 7 8 9 10

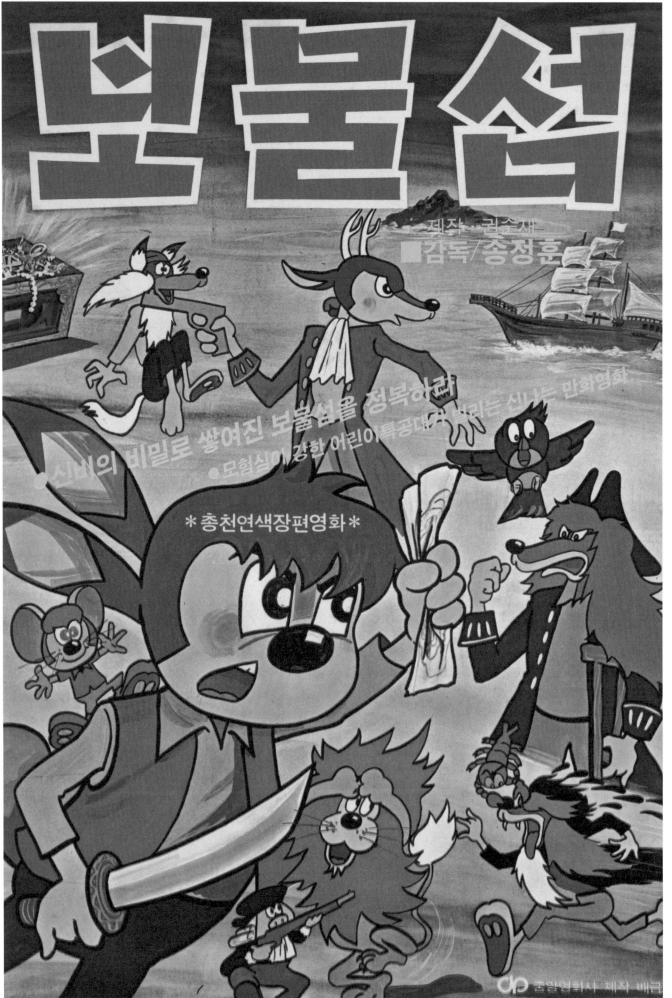

만화영화 〈보물섬〉 포스터

〈보물섬〉은 1979년 제작된 어린이 만화영화로 원작은 '보물섬'이다. 원작을 각색하여 만화로 만든 동물들이 출연하는 신비로운 내용이다.

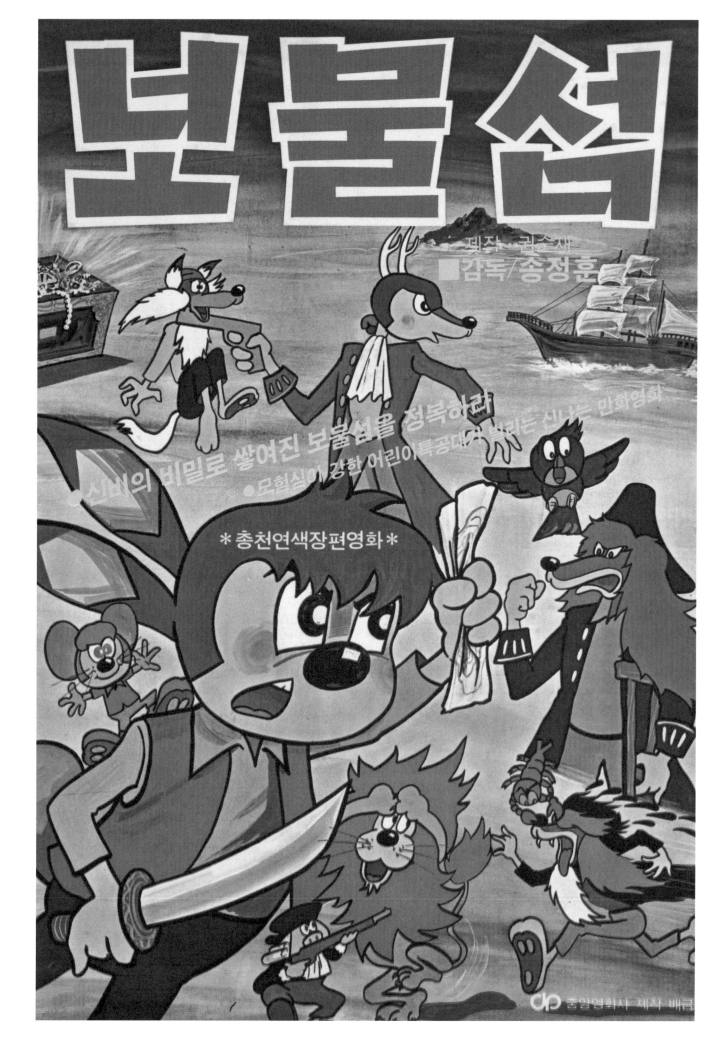

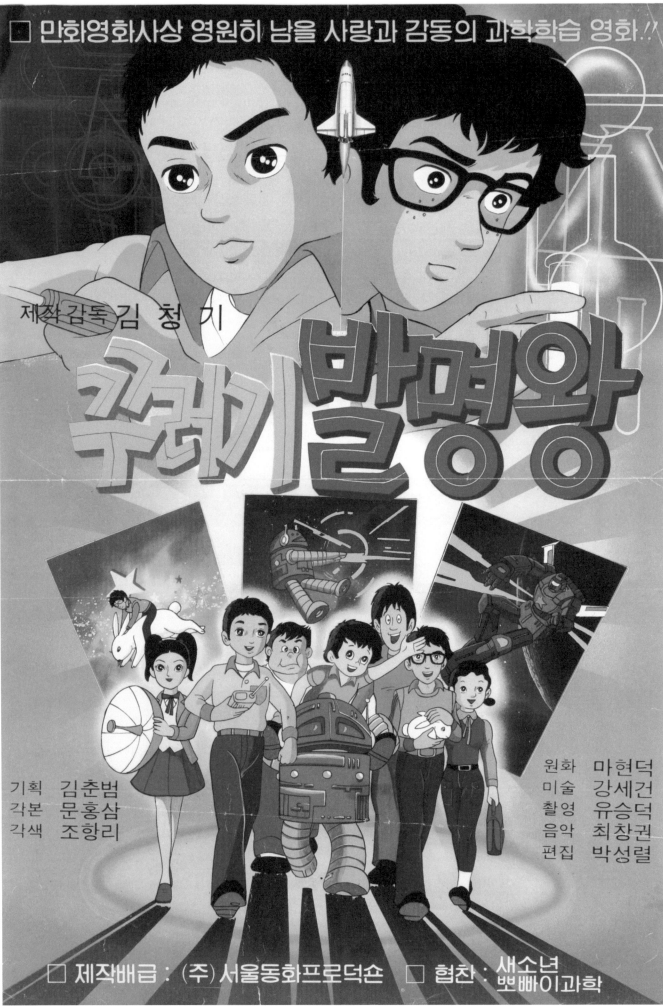

틀린 부분
10개

만화영화 〈꾸러기 발명왕〉 포스터

〈꾸러기 발명왕〉은 1984년 제작된 우리나라 최초의 어린이 과학 만화영화입니다.
국민학생들인 주인공들이 태양열 발전, 로봇 연구, 우전 공학 로거를 연구하는 등의 과학 영재들이 놀라운 스토리가 펼쳐집니다.

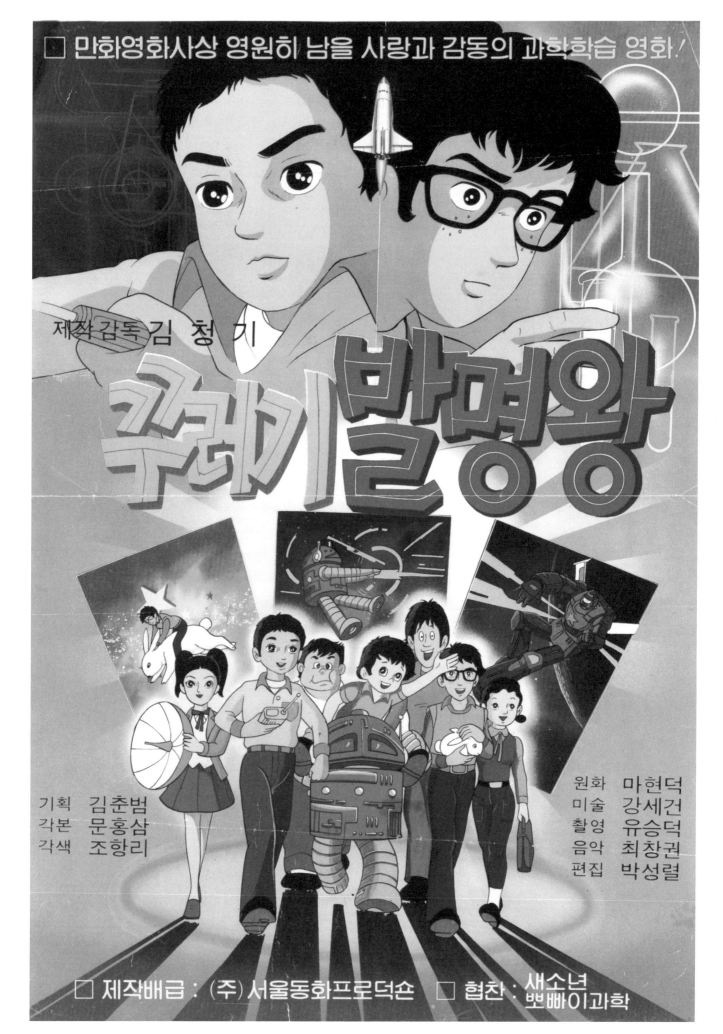

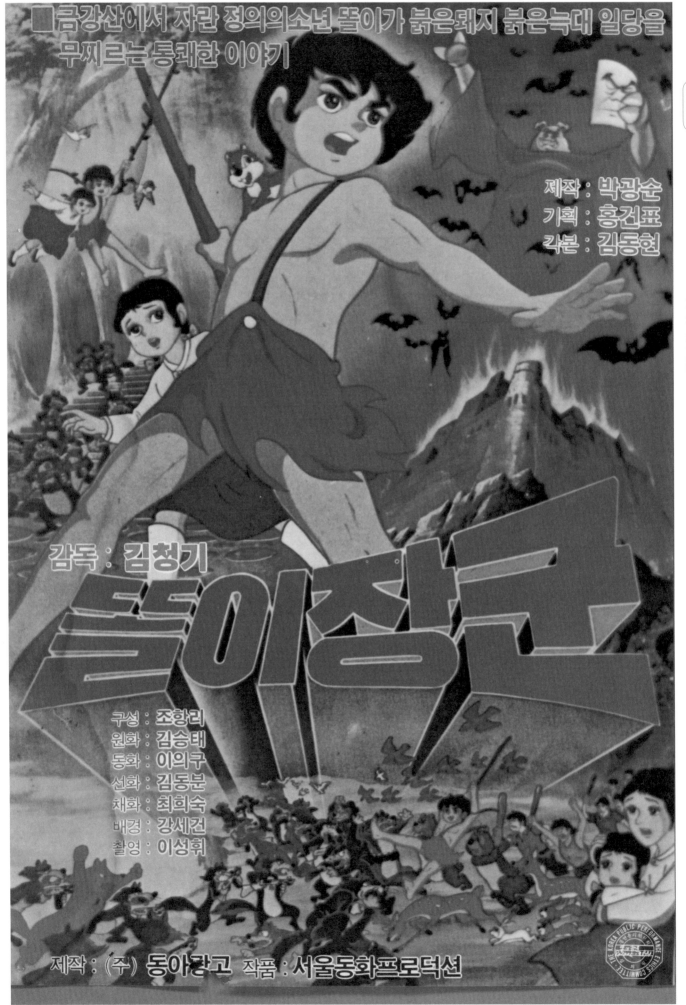

틀린 부분 5개

■금강산에서 자란 정의의소년 뜰이가 붉은돼지 붉은늑대 일당을
무지르는통쾌한 이야기

제작 : 박광순
기획 : 홍건표
각본 : 김동현

감독 : 김청기

뜰뜰이장군

구성 : 죠항리
원화 : 김승태
동화 : 이의구
선화 : 김동분
채화 : 최희숙
배경 : 강세건
촬영 : 이성휘

제작 : (주) 동아광고 작품 : 서울동화프로덕션

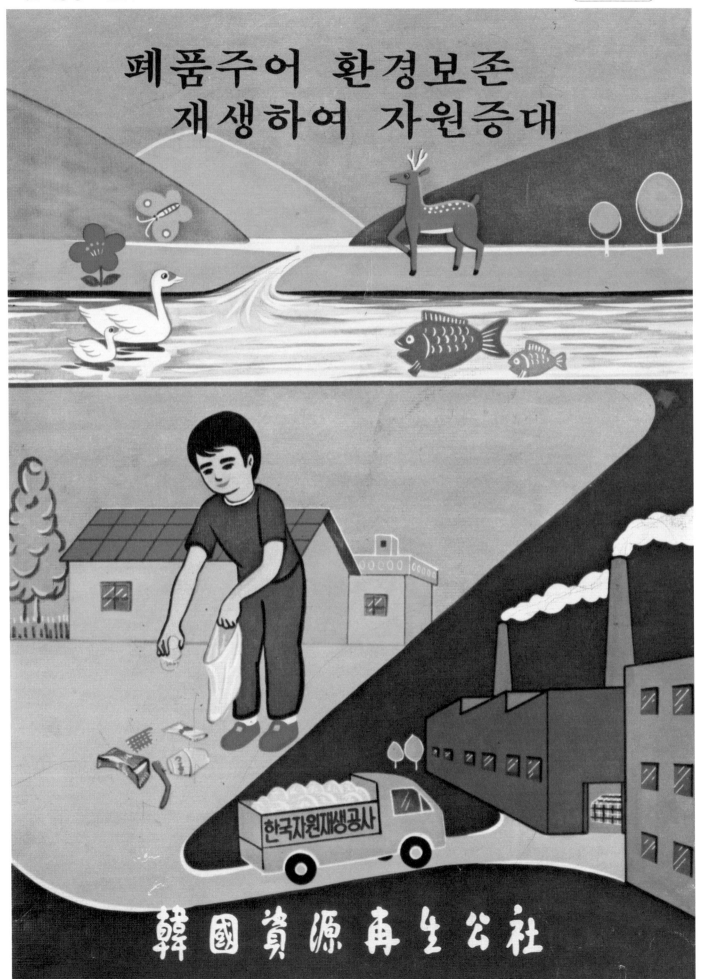

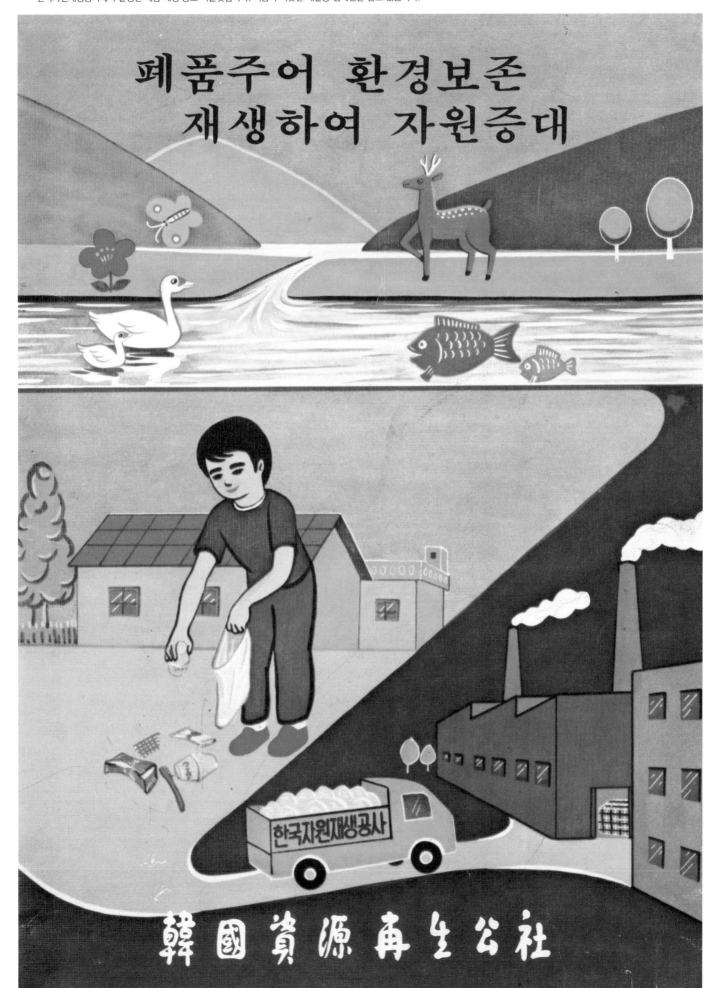

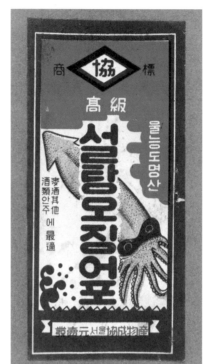

레트로 느낌 상표 모음

다시 레트로가 유행하고 있는 지금, 상표로 사용해도 어색하지 않은 다양한 상표들입니다.

特製品

꽃사슴국수

조선 文化 간장

高級
설탕오징어포

자양품부
오케
비나스
PUSAN KOREA
맥주.술안주용
상표등록번호 No.7556
국제식품공사근제
T.③ 2598
품질보증

어린이 선물
서울 오합제과사 근제

영양 반찬
본제품은 소맥단백질을
성분으로 제조된 상품으로
서서 영양분이 풍부하며
는 도시락반찬과 술안주
에 적당한 제품입니다.

정표간장
정화식품공업사
TEL. 127

PYONG WON CANDY
캰디 영양 평원
평원제과 근제

TRADE MARK
DAI YUNG CAKES
콩
서울 大榮製菓社 근제

정답

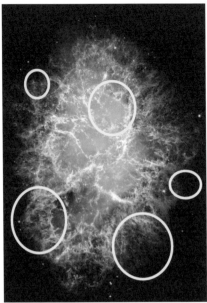

★ 메시에 목록의 첫 번째 성운 게성운 6~7p

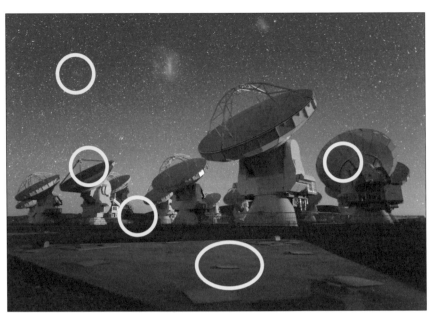

★ 남반구의 마젤란은하와 파라날 천문대 8~9p

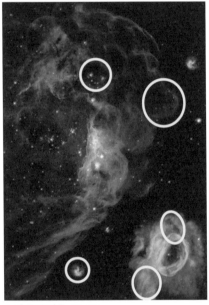

★ 우주의 암초 10~11p

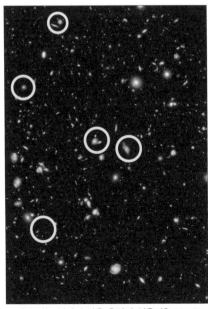

★ 우주에는 얼마나 많은 은하가 있을까? 14~15p

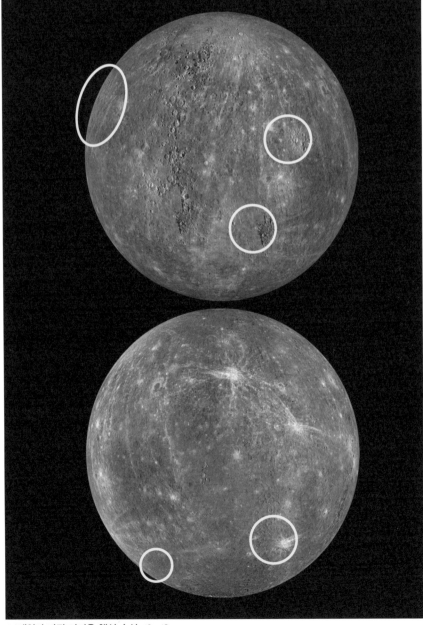

★ 태양과 가장 가까운 행성 수성 12~13p

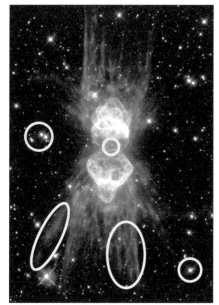

★ 개미를 닮은 개미성운 16~17p

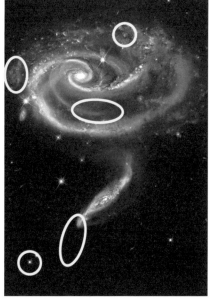

★ 두 개의 은하가 만들어낸 한 송이 장미꽃성운 18~19p

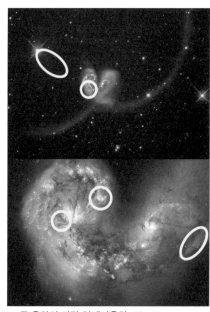

★ 두 은하의 사랑 안테나은하 20~21p

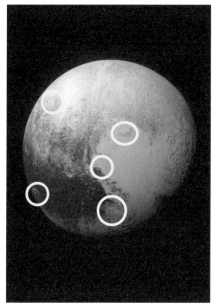

★ 명왕성이 인류에게 보내는 하트 22~23p

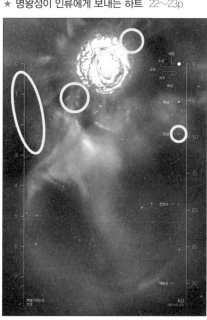

★ 베텔기우스가 폭발한다면? 24~25p

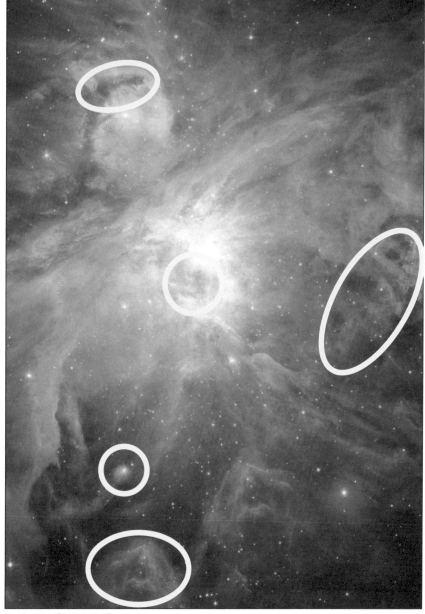

★ 별들의 고향 트라페지움 26~27p

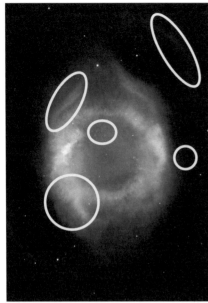

★ 신의 눈동자 나선성운 28~29p

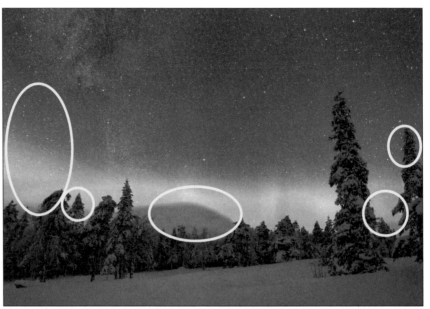

★ 여신의 드레스 오로라 30~31p

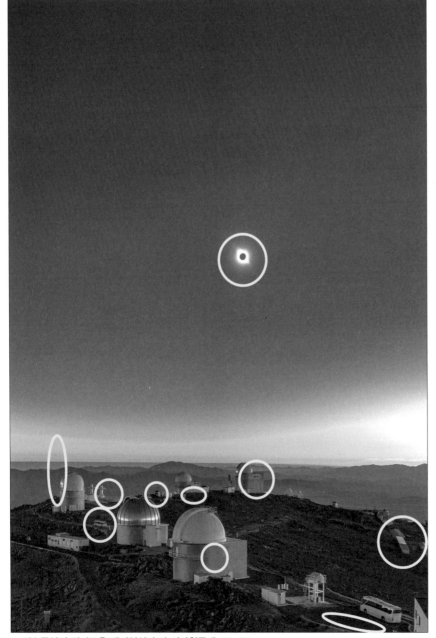

★ 2분 동안의 경이로움 개기일식과 라 시야천문대 32~33p

★ 틀린 하나를 찾아라! ① 34p

★ 틀린 하나를 찾아라! ② 35p

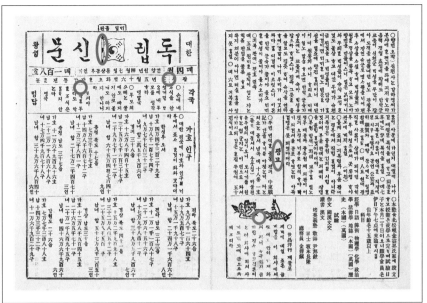

★ 최고의 순 한글 민간 독립신문 36~37p

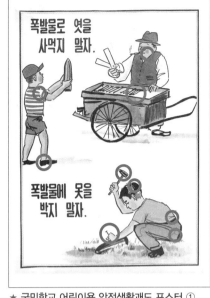

★ 국민학교 어린이용 안전생활괘도 포스터 ①
38~39p

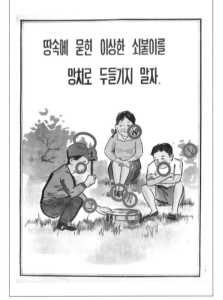

★ 국민학교 어린이용 안전생활괘도 포스터 ②
40~41p

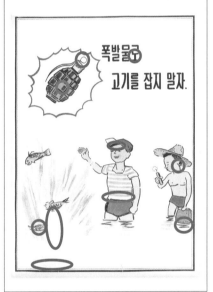

★ 국민학교 어린이용 안전생활괘도 포스터 ③
42~43p

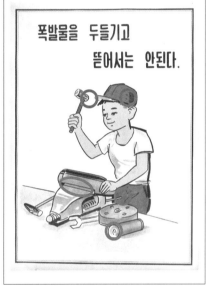

★ 국민학교 어린이용 안전생활괘도 포스터 ④
44~45p

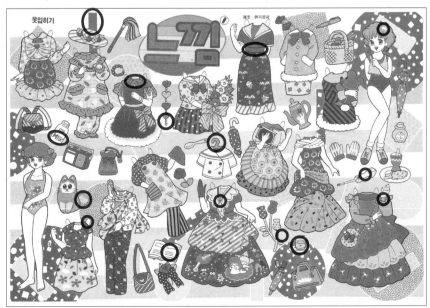

★ 추억의 종이 인형 46~47p

★ 〈회장님 회장님 우리 회장님〉 놀이판 48~49p

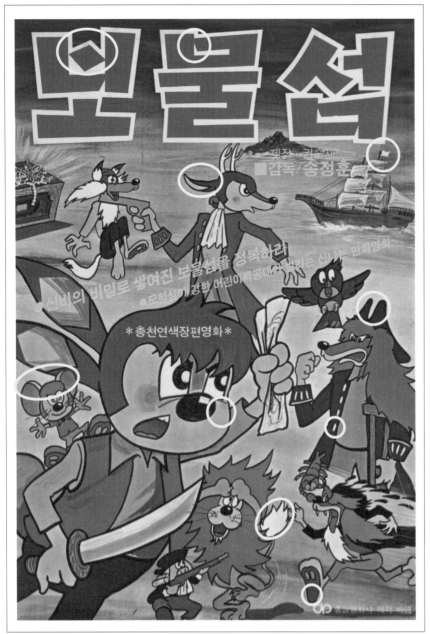

★ 만화영화 〈보물섬〉 포스터 50~51p

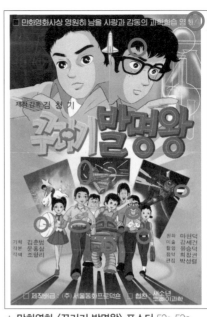

★ 만화영화 〈꾸러기 발명왕〉 포스터 52~53p

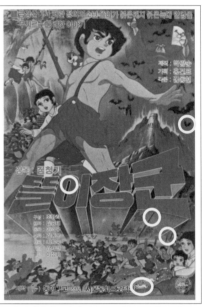

★ 만화영화 〈똘이장군〉 포스터 54~55p

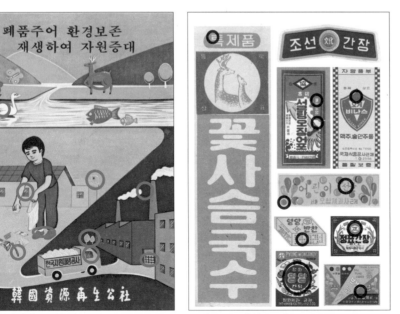

★ 폐품 재생 홍보 리플릿 56~57p ★ 레트로 느낌 상표 모음 58~59p